U0032194

LEFTY'S
MOVIE MUSEUM

左撇子的電影博物館

左撇子 —— 著

看電影長知識，
讓你的電影更好看

十年磨一劍，看電影長知識

你知道撲克牌上每一個大頭都代表著一個名人，這些名人都有自己專屬的電影嗎？

你知道哪些心理學、密碼學超好用，好多部電影劇本都偷偷在用嗎？

你知道《黑暗騎士》中，小丑的每一招都源自於「賽局理論」嗎？

自二〇〇九年四月「左撇子的電影博物館」部落格開張以來，已經邁入第十個年頭，這些年參與過各種電影圈盛會，寫了無數貼文、文章，舉辦過各種活動，在這幾年的努力累積下，擁有一群很優質的粉絲。十一萬這個人數，不多不少，但是這群人跟我有同樣的態度與目標。因為這些年來，我們不只注意電影本身，也喜歡電影的延伸。

我常常說：「電影短短兩個小時，但是可以看盡一個人的一生、一個事件的起末，電影謝幕後我們能帶走的真的很多。

左撇子不濃縮你的電影，反而要解壓縮，讓你的電影不僅止於兩小時，讓你願意花更多時間看更多，讓你跟朋友分享電影。

而我最想做的事情，就是花時間研究、剖析，整理出讓電影更好看的看點。」

透過電影，你會知道同個事件有不同的觀看角度，或是去學習不同的事物、體驗不同的人生。去得到那些遠大於電影票價的收穫。

電影對我們來說，已經是一種生活風格。

所以我們有「看電影長知識」、「看電影玩世界」、「看電影變型男」等系列專欄文章。

非常感謝城邦的商周出版社，也謝謝總編宜珍，看重左撇子的電影博物館中的「看電影長知識」這個專欄，挑選這個專欄作為本書的主題。

看電影長知識這專欄，也可以說是讓我成為「左撇子」的第一步。二○○九年的第一部電影，是《快克殺手2》，感謝同樣是部落客的哥哥「楓葉小嘉」，他引薦我與片商 CATCHPLAY 認識。

當時《快客殺手2》的影評文，我寫了「快克」到底是什麼毒品，會讓主角有

這麼奇怪的副作用，同時也寫了僅僅出現幾秒，在電影中當彩蛋的「聯合公園」主唱 Chester 等等。

「看電影長知識」，幾乎是從第一篇文章就開始寫的方向。筆耕了將近十年，累積了相當多的文章與領域。

其中，跟編輯挑出了八個領域（後來再濃縮成七個），每個領域各兩篇文章，每一篇文章都是為了出書而重新撰寫的。

畢竟是出書，我們希望每篇文章是更深、更扎實的內容。

例如電影最常使用的心理學、密碼學、符號學、精神疾病、歷史文化等等，都是大家看電影時很好用，也能讓電影更好看的知識。

其中在法律、醫學這兩個領域，特別感謝王慕民律師、陳科引醫師作為顧問。

文章希望是普及這些知識，引起更多人對於該領域的好奇心，所以一方面要認真鑽研，又要深入淺出、寫得好玩讓人想看，是寫文章時最費盡心思的。

其實，從簽約後開始為這本書撰寫文章，至今也花了兩年半多的時間，每篇文章都幾乎是萬言書，也為每一段字的正確與否，字字斟酌。

以一本書的出書時間來說，這還真的有點費時。

真心感謝責任編輯 M 耐心等候，也不忘拿捏如何督促我寫文，並且一同為這本書

6

左撇子的
電影博物館

定調，打造出符合左撇子風格的一本書。

也另外在書頁中穿插延伸資訊小專欄，希望引起你看這部電影的興趣。切換不同的角度，就是為了讓你的這本書更好看。

這也是一直以來我寫影評的理念。左撇子讓你的電影更好看。

能夠完成本書，需要感謝的人很多。

家人的支持是最感激的，也藉此跟左爸講一下，謝謝從小為我奠定良好的寫作風格，也感謝左媽從小到大的支持與包容。

工作這邊，感謝小鹿、鳳凰、克拉克、Morris、Nat、柯柯、凱文，協助分擔「左撇子的電影博物館」的諸多事務，讓我有餘力能寫書。

除了編輯外，出版社的行銷 J 努力地敲下每一個行銷管道。

謝謝得利影視的貴卿 Nicole，協助了相當多劇與合作交換。

謝謝 Catchplay 的 Alice 與 Celine，長年的合作友情，與對這本書的幫助，非常感謝。

謝謝 Soshow Bar 與我創了「左大特調」，並且讓本書的讀者有特別的照顧。謝謝「黑宅」提供超棒的宜蘭住宿，讓我能閉關寫書。

兩年多的寫作時間，也得到相當多朋友的協助與幫忙。謝謝前輩好友「膝關節」，

多年來的提攜與照顧。「那些電影教我們的事」，水ㄤ水某分享出書的經驗談。

篇幅有限，如有未提及之處請容我私下感謝，敬請見諒。謝謝簡珣、怡佳的穿針引線。

為了這本書，我本來也動手畫了插畫，希望讓大家看書時偶爾能會心一笑，或是猜猜這幅畫是哪部電影，不夠後來礙於版面因素，未能將插畫放進內文，只好擺在這裡過過乾癮啦。

左撇子

目　錄

It feels like my brain is fucking dying. And everything I've worked for in my entire life is going. It's all going.

– Still Alice –

生物學。
Biology

■ 不罹病不夠虐！電影中最常見的生理疾病——帕金森氏症、憂鬱症與阿茲海默症

■「狼人」、「吸血鬼」、「殭屍」只是生病的人類？

不罹病 不夠虐！

電影中最常見的生理疾病
——帕金森氏症、憂鬱症與阿茲海默症

身心疾病是電影最常使用的題材之一，如何詮釋疾病也成為演員挑戰演技的試金石。

這篇左撇子要分享一些電影中常出現的生理疾病，這樣大家未來看到相關電影時就會知道，這些疾病到底是怎麼產生的，又有哪些相關症狀。

能聊的身心疾病還有很多，本篇就先介紹電影中最常見的「神經傳導物質失調引起的疾病」。

當我們缺乏「多巴胺」、「血清素」、「乙醯膽鹼」這些物質時，分別會導致帕金森氏症、憂鬱症、阿茲海默症這些常見疾病。同時，這些主宰著腦與心的物質，也對

我們的「愛情」、「快樂」和「記憶」有決定性的影響，而這些也都是電影中最常見的題材。

美妙的戀愛，萬惡的多巴胺

多巴胺（Dopamine）應該是滿常聽到的化學物質。當有人被愛情沖昏頭時，大家常說這人要不是鬼遮眼，就是腦內的多巴胺在作祟。

當然，決定一段戀愛關係的因素很多，然而可以確定的是，戀愛時的快樂感受，正是源自腦內產生大量的多巴胺，所以「情人眼裡出西施」，講白了就是「腦袋被多巴胺給綁架」了。

有研究指出，大約在感情進行到第二年時，多巴胺就會開始下降，也意味著「甜蜜期」的結束。當多巴胺不讓我們繼續被愛沖昏頭，現實面的考驗才正要來臨。

雖然這個說法很不浪漫，不過既然已經知道多巴胺對愛情的影響有多大，想必就能更清楚地分析自己在愛情中非理性的程度有多少。同樣的，你也能善用這個腦內興奮劑，趁著剛開始交往，雙方你儂我儂，多巴胺還很旺盛的階段，就把後續的現實面先溝通好（把握這最好說話的時候啊），而不只是沉浸在戀愛的粉紅泡泡裡。

多巴胺雖然聽起來很美妙，不過……其實成癮現象也和多巴胺脫不了關係，而且正是因為這種興奮劑的獎賞機制，才會使人上癮。

例如，尼古丁產生的多巴胺，讓吸菸者心癢難耐，戒都戒不掉。因為多巴胺是獎賞中心，多巴胺的分泌，會誘使我們去做某些事情來刺激獎賞中心，好創造快樂的感覺。

為了得到這種飄飄然的感覺，人們會一再重複這些行為，讓多巴胺持續分泌，搞到最後無法自拔，也就是所謂的「成癮」。

其實，除了戀愛和吸毒外，還有個恐怖的東西也會刺激多巴胺分泌，那就是「購物」！有看過電影《購物狂的異想世界》（*Confessions of a Shopaholic*）嗎？這種幾乎瘋狂的購物行為可不是開玩笑，研究已經證實購物是個讓人得到快樂，並且可能成癮的行為。

所以，瘋狂血拚前，請記得提醒自己保持冷靜，就跟談戀愛需要客觀第三人的意見一樣，你也需要適時被潑點冷水才行。

重點來了！多巴胺會帶給我們快樂，還可能造成上癮，但要是沒了多巴胺，問題恐怕更大。因為缺少多巴胺是「帕金森氏症」（Parkinson's Disease）的病因之一。

帕金森氏症是近幾年越來越受重視的一種慢性疾病，患者的手腳會開始顫抖並逐漸消失運動、語言等能力，讓你越來越不像自己，形同退化。有些病例甚至會演變成失智

16

左撇子的
電影博物館

症，還有部分病例會引發憂鬱症。

目前人類對於帕金森氏症的機制尚未獲得全盤了解，可說是一種無法治癒的慢性絕症。不過現今的研究認為，多巴胺分泌不足可能是帕金森氏症的成因之一。

研究多巴胺的瑞典科學家阿爾維德·卡爾森（Arvid Carlsson），就是因為研究上述提及的多巴胺機制，與多巴胺在帕金森氏症中的影響，拿到二〇〇〇年的諾貝爾醫學獎。

電影裡的帕金森氏症患者

人們對於帕金森氏症實在是束手無策，這種未知與無力感是個很好發揮的題材，也是演技的一大挑戰，因此跟帕金森氏症有關的電影不少，例如《濃情四重奏》（A Late Quartet）中，克里斯多佛·華肯（Christopher Walken）扮演的大提琴家，就是因為得了帕金森氏症，

《購物狂的異想世界》是二〇〇九年由同名小說改編的喜劇，背景在五光十色的紐約市，女主角是個看到時尚精品就揮霍無度的購物狂，雖然很想進時尚雜誌工作，卻意外成了財經雜誌的專欄寫手，以女孩都好懂的角度去解釋財經現象。她一邊指引無數人理財，一邊陷入自己購物狂的卡債麻煩，這身分衝突的購物狂到底該怎麼辦？

這部電影是女主角艾拉·費雪（Isla Fisher）的代表作之一，劇情幽默又有正面意義，輕鬆好看。

知道自己快不能再拉琴，才開始找尋四重奏的未來。

另一部代表電影是《愛情藥不藥》（*Hard Sell: The Evolution of a Viagra Salesman*），安海瑟威（Ann Hathaway）飾演的女主角得了帕金森氏症，因為知道自己的生命一點一滴流逝，所以選擇了沒有感情負擔、及時行樂的生活，看似玩咖的選擇，其實背後有著不願多說的隱情。直到遇見男主角後，她才開始面對真實的自己。

這部電影探討的是慢性絕症患者的內心變化，是比同期同類型的《飯飯之交》（*No Strings Attached*）、《好友萬萬睡》（*Friends With Benefits*）尺度還大的床伴電影，所以在兩方面都有較深層的討論。

這些名人也深受帕金森氏症所苦

在娛樂圈中，許多名人也得過帕金森氏症，例如經典科幻片《回到未來》（*Back to the Future*）的男主角麥可·J·福克斯（Michael J. Fox）。他積極面對疾病，寫了兩部自傳描述自己對抗疾病的歷程，並成立基金會找尋治癒帕金森氏症的方法。此外，拳王阿里（Muhammad Ali-Haj）也於三十八歲時出現帕金森氏症的症狀，對抗疾病長達三十逾年。

在《睡人》（Awakenings）中演出腦科醫生的羅賓·威廉斯（Robin Williams），他本人於二○一四年自殺，當時公關指出，他是因為罹患憂鬱症而想不開，不過據他的遺孀透露，其實羅賓飽受類似帕金森氏症的「路易氏體失智症」所苦，或許這才是他走上絕路的主因。

如同帕金森氏症一樣，這個疾病可能會伴隨著失智症，或是引發憂鬱症。

遺孀蘇珊在美國廣播公司新聞網（ABC News）公開說道：「他竭盡所能地維持正常，但在最後一個月卻撐不下去了，就像是水壩潰堤一樣。」

所以在看這樣的電影與案例時，除了關注演員如何表現身體逐漸失能的精湛演技外，同時也要留意這些角色的心理狀況。這種看著自己逐漸凋零的絕望感，不論是在電影裡或是在現實裡，都值得大家多多了解與關心。

讓你的電影更好看

《濃情四重奏》集合的演員陣容都是實力派影帝、影后，包括菲利浦·西摩·霍夫曼（Philip Seymour Hoffman）、克里斯多佛·華肯與凱薩琳·斯金納（Catherine Skinner）、馬克·伊凡諾（Mark Ivanir），四人彼此的角色關係也對應著四重奏，要如何配合、調音，才能繼續譜出改變之後的未來。

本片最大的亮點，就是有關樂器演奏的部分都是演員親自上陣，堪稱水準之作，絕對值得音樂人一看。

生物學
Biology

憂不憂鬱，關鍵在血清素

接下來我們繼續介紹的血清素（Serotonin），有它就有快樂！

血清素不是血清，而是一種神經傳導物質，由於它最早被發現於血清之中，所以才命名為血清素。

學理上認為，缺乏血清素是造成憂鬱症的原因之一，所以反過來說，血清素可以說是快樂的來源。至於為什麼缺乏血清素就會造成憂鬱症？這個機制解釋起來恐怕會有點沉悶，所以我們就用電影咖會懂的譬喻來說明吧！

血清素就像是你愛的電影偶像。不管你是喜歡雷神的肉體派，還是喜歡洛基、奇異博士的英倫控，又或者你哈的是調皮搗蛋的鋼鐵人，總之，你喜歡的偶像就是血清素。

如果這些偶像演員們來跟你握手、見面、拍照，你鐵定會很嗨吧？如果身體裡的血清素夠多，就像是你能常常見面到的偶像夠多，那就會感到很快樂。

但是如果明星不夠多，你都見不到他們的時候，你就會變憂鬱了。（這樣講真的對嗎？）

為什麼偶像會越來越少？因為他被經紀人給擋住了，經紀人會控制偶像來見你的次數，這叫做「回收血清素」。

趁這個例子順便介紹一下「血清素再吸收抑制劑」（SSRI，全名為 Selective Serotonin Reuptake Inhibitors）。SSRI 是治療憂鬱症的藥，原理就是 SSRI 會阻止經紀人工作，這樣偶像就不會變少，人就開心了。

（我到底在講什麼？）

■ 憂鬱症、精神分裂都與血清素有關

《藥命關係》的原文片名是 *Side Effect*，即「副作用」的意思，如果片名翻譯成《藥命效應》的話其實最合適，可惜這個片名已經被用走了。

電影探討的是精神藥物的副作用，女主角得了憂鬱症，服用抗憂鬱藥後，在精神渙散的狀態下犯了謀殺案，這項罪行到底該不該算，又要算在誰頭上？是女主角，還是開藥的醫師？關於精神疾病所犯下的罪到底該怎麼算，這個問題存在諸多爭議，是電影很喜歡討論的題材。

讓你的電影更好看

《睡人》雖不是帕金森氏症電影，不過裡面出現的疾病也與多巴胺有關。該電影由羅賓·威廉斯與勞勃·狄尼洛（Robert De Niro）演出，故事根據英國腦神經學家奧利佛·薩克斯（Oliver Sacks）一九七三年推出的同名著作改編，記錄他如何發現昏睡症與多巴胺短缺的關聯，以及嘗試新藥的過程。該部電影得到奧斯卡三項提名，包括最佳影片、最佳改編劇本以及最佳男主角。

生物學
Biology

另一部相關的電影《美麗境界》（A Beautiful Mind），得到奧斯卡最佳影片、最佳導演、最佳改編劇本和最佳女配角四大獎項，也是當年奧斯卡的贏家。

該部電影改編自真人真事，羅素‧克洛（Russell Crowe）扮演的納許教授，畢生研究數學，卻得到了精神分裂症，正式學名為「思覺失調症」，出現幻聽、幻視症狀，混淆對現實的判斷。在妻子不離不棄的陪伴下，最終克服了精神分裂症，雖然沒有完全治癒，但至少可以與之共存。

他始終都看得到那些幻想出來的人物在跟他講話，但為了在現實中生存，得讓自己不受到幻覺的干擾，經過一番努力後，終於得到了諾貝爾經濟學獎。

另外，臺灣優質戲劇《我們與惡的距離》也詳盡詮釋並說明何謂「思覺失調」，大力推薦。

精神分裂症的病因，有可能是缺少前面提過的多巴胺，也有可能是血清素。

附帶一提，女主角在電影中有提到，她老公在吃了藥後，都沒有「性趣」辦事，讓她覺得有夠掃興。雖然不確定電影中的設定是給了什麼藥，不過前面提過的 SSRI 的副作用確實可能帶來性功能障礙，由此可推論，或許醫師認定主角的病因是血清素不足。

但也有說法指出，男主角應是服用傳統抗精神病藥，造成多巴胺不足，進而影響性功能。

抗憂鬱的藥物

事實上，抗憂鬱的藥物非常多種。

最古老的 TCA（三環和異環型抗憂鬱劑），由於副作用相當多，包括口乾、輕微噁心、性欲降低、跌倒機率上升（姿勢性低血壓）、過度鎮靜、排尿困難、便祕⋯⋯等，所以才被前文提到的 SSRI 取代。

SSRI 是目前最常被使用的憂鬱症藥物，電影常聽到的「百憂解」、「克憂果」都是 SSRI。雖然 SSRI 的副作用相對小很多，但是服用後依舊有兩到三天的腸胃不適，以及長達好幾個禮拜性欲降低的可能，也有小部分的患者在停用藥物後，持續發生性功能障礙。

所以，如果性功能障礙這件事對你影響很大，建議跟醫師溝通，可以搭配不同的藥物做取代。

女主角珍妮佛・康納莉（Jennifer Connelly）不但人長得正，也靠著在《美麗境界》中的精湛演技，得到奧斯卡最佳女配角的肯定。而她現實生活中的老公，就是電影裡其中一個幻覺中的角色，由保羅・貝特尼（Paul Bettany）飾演，這部電影是他們的定情之作。

保羅・貝特尼是左撇子非常喜歡的角色，屬於觀眾緣佳的配角，在許多好電影中擔綱綠葉。鋼鐵人的管家賈維斯（Jarvis），一直以來都是由他來配音，後來也變成了超級英雄「幻視」，所以他在復仇者聯盟系列的合約數，搞不好是第二多的呢。

生物學
Biology

不想得憂鬱症，多吃點香蕉吧！

如果不想讓血清素太低，該做些什麼呢？答案是「多吃香蕉」！香蕉中富含色胺酸和維他命 B6，這些都可以幫助大腦製造血清素。

好萊塢也有許多演員得到過憂鬱症，光鮮亮麗的形象背後，當然得承受許多壓力，因此很多演員都曾罹患憂鬱症。

其中，曾經的喜劇之王——金凱瑞（Jim Carrey），從二〇〇五年開始對抗憂鬱症，狀況時好時壞，也直接重創他的演藝事業。二〇一七年，他公布了一個自己拍攝的紀錄片《我需要點色彩》（I Needed Color），記錄他怎麼透過畫畫創作來對抗憂鬱症，是值得分享的經驗。

維持記憶力的乙醯膽鹼

「阿茲海默症」是電影很常見的題材，生活中也很常聽到，但是你或許不知道，該疾病與化學物質「乙醯膽鹼」息息相關。

乙醯膽鹼是人體主要的神經傳導物質，控制交感神經、運動神經，最關鍵的影響就

是「記憶」。如果濃度過低，可能會造成記憶力減退，也是目前阿茲海默症的可能成因。

所以接下來要介紹的就是電影最愛拿來作文章的「阿茲海默症」（失智症）。

與阿茲海默症有關的電影

《猩球崛起》（Rise of the Planet of the Apes）中的男主角，為了治癒父親的阿茲海默症，嘗試研發新藥，想不到造就了猩猩的進化。如果知道乙醯膽鹼的功用，你就知道它為什麼會這麼厲害了！乙醯膽鹼不但讓凱薩的記憶大增，還提高了他的 IQ。

近幾年賣座愛情片也很愛用失憶的梗，例如《愛重來》（The Vow）、《真愛每一天》（About Time）、《手札情緣》（The Notebook）……其中《手札情緣》可能是最早的代表作，裡面的劇情也是在描述這樣的症狀。電影用「說故事」的手法，回憶曾經發生過的點點滴滴，試圖讓另一半恢復記憶。

帶著疾病的愛情故事，通常都不會太歡樂，但絕對會讓觀影者刻骨銘心。

二○一五年，茱莉安·摩爾（Julianne Moore）在《我想念我自己》（Still Alice）中，詮釋早發性阿茲海默症，拿下奧斯卡最佳女主角獎。再次證明，演「病患」就是可以拿獎（誤）。

不過，人生中的種種難關，都有其背後的意義。經過這些難關，我們才知道誰是我們的最愛，誰才是我們該守護的人。

阿茲海默症，是遺傳還是後天？

阿茲海默症的發病原因，目前醫學界也沒有確切的答案。目前有相當多種不同的假說，例如遺傳、膽鹼性、類澱粉胜肽、Tau蛋白……膽鹼性假說，是最早被提出的假說，現在大多數阿茲海默症的治療藥物也都是針對此，也跟本文說到的乙醯膽鹼有關。

由於還未知確切的疾病成因，即使確定病發後，也沒有有效的治療手段，目前只能緩和醫療。

若是能早期發現病徵，就可以早點學習如何與這個疾病共存，最主要的還是協助病人改善居住環境與提供生活輔助，減少病人與照護者的負擔。

透過這次「看電影長知識」的分享，來了解電影最常使用的三種疾病，希望大家未來看到類似電影時會有更多的感觸，同時也能更了解與關心身邊的親朋好友，多點包容與付出。

左撇子的
電影博物館

「狼人」、「吸血鬼」、「殭屍」

只是生病的人類？

說到超自然生物，大家最常想到的應該就是「狼人」、「吸血鬼」、「殭屍」這類電影吧！

但是你知道嗎？這三種怪物的特徵，其實很可能只是某種疾病的症狀而已。

我們是否誤會了什麼？又有什麼電影是這類型的經典代表？一起跟著左撇子來看電影長知識吧！

吸血鬼與他們的電影

我們對於吸血鬼最直接的印象，就是長生不老、面色蒼白、晝伏夜出，靠著吸血取得養分。

生物學
Biology

白天躺在棺材裡休息，最怕被陽光照到，同時也怕大蒜、十字架、銀器等物品。

吸血鬼的傳說由來已久，從最早期的吸血惡魔、惡靈，經過千年的演變，漸漸成為現今一般人認為的吸血鬼。如同中國的殭屍一樣，都是比較負面、沒有智力的存在。其中最具代表性的角色就是大家耳熟能詳的德古拉伯爵了。

最經典的吸血鬼——德古拉伯爵

一八九七年，愛爾蘭的作家伯蘭‧史杜克（Bram Stoker）寫了《德古拉》（Dracula）這本小說，從此改變吸血鬼的風貌。他筆下的德古拉伯爵，是一位聰明又有魅力的紳士，不但能控制人心，還喜愛美女。

在《德古拉》之後，所有的小說、電影都以這樣的貴族形象出發，成為後期吸血鬼電影的形象指標。例如環球影業一九三一年版的《德古拉》，也是以此形象為範本。飾演德古拉的演員貝拉‧盧高希（Bela Lugosi）具有匈牙利血統，擁有著特殊腔調與貴族氣息，成為了「史上最經典的德古拉」。

左撇子的
電影博物館

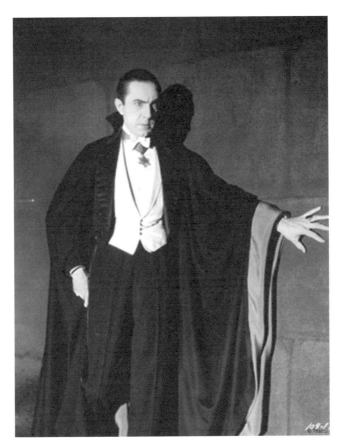

貝拉‧盧高希飾演的德古拉堪稱經典。

德古拉在歷史上真有其人？

小說的作家說德古拉的原型，是「穿刺公」弗拉德三世。弗拉德三世是當時瓦拉幾亞（也就是現在的羅馬尼亞）的一個王室成員。

他的爸爸是伏拉德二世（Vlad II Dracul），被稱為「龍公」，因為 Dracul 在羅馬尼亞語是「龍」的意思。

這也可能是《德古拉》（Dracula）一名的由來。除此之外，弗拉德三世之所以會被描述成吸血鬼，是因為他有著嗜血殘忍的個性。

為了警示鄂圖曼帝國的入侵者，他將土耳其的俘虜用木樁活活穿刺，排在街道兩旁以儆效尤，最多曾一次刺穿兩萬餘名俘虜，所以被稱為「穿刺公」。

聽起來似乎很凶殘，不過這種負面風評可能只是來自於鄂圖曼帝國的視角，因為對瓦拉幾亞的國人來說，弗拉德三世可是每每擊退強權入侵的國家英雄。

總之，這位穿刺公也用同一招來對付國內的反抗勢力，這種血腥的統治風格，讓他成為羅馬尼亞最具代表性的統治者。

因為這段歷史，《德古拉：永咒傳奇》（Dracula: Untold）的故事才會以弗拉德三世作為主角，說他為了得到保護子民的力量，與魔鬼進行交易，雖然順利抵擋土耳其軍

30

團的入侵，不過卻變成了長生不死的吸血鬼德古拉。

跟弗拉德三世稍微有關的布蘭城堡（Bran Castle），現在也被當成是《德古拉》書中虛構的德古拉城堡，成為當地的觀光景點。

以上就是德古拉的原型，弗拉德三世的故事。

吸血鬼只是「沒死透」而已

到底吸血鬼是不是真的？其實歷史上有許多相關的探討。古代醫學並不如現在發達，對於死亡常會有誤判，於是就這麼將人給「活埋」了。

當「死者」於棺材中甦醒時，當然會拚命掙扎、呼叫，於是就產生了棺材中有聲音、有抓痕的現象。

此外，在科學不發達的當時，並不是每個人都具備醫學常識，例如知道人死後體內會有分解的氣體產生，使得屍體膨脹、變形，或是口鼻溢出血水，這樣看起來就很像是棺材

讓你的電影更好看

《德古拉》與同時代的《科學怪人》（*Frankenstein*）、《木乃伊》（*The Mummy*）、《隱形人》（*The Invisible Man*）、《狼人》（*The Wolf Man*）、《科學怪人的新娘》（*Bride of Frankenstein*）、《黑湖妖潭》（*Creature from the Black Lagoon*）等作品，是當時環球創造出一系列的恐怖怪物電影，被稱為「環球怪物」（Universal Monsters），堪稱經典。

的死者剛吸飽了人血。

我們也常看到故事裡的描述：村民打開棺材後發現，死者嘴角滲出人血，然後用釘子釘入心臟時，吸血鬼發出慘叫聲。其實這個慘叫聲，很可能是體內氣體因為釘子釘入而洩氣的聲音。

● 吸血鬼可能是一種疾病

以上描述的是躺在棺材裡的吸血鬼，那活著走來走去的吸血鬼呢？

有一種疾病叫做「紫質症」（Porphyria），又稱作「卟啉症」，是人體內紫質異常堆積所產生的一種罕見疾病。

紫質是製造血基質的物質，如果基因出了問題，導致紫質無法成為血基質，不斷累積，就形成紫質症。

紫質的代謝物具有光敏性，所以紫質症的患者可能因此而對光過敏，當他們照到光的時候，皮膚可能會有紅腫、起水泡，甚至死亡的可能，也可能是吸血鬼「懼光」的由來。

要確認是不是紫質症，最簡單的方法就是把尿液拿去曬太陽，照光後尿液會變成紅褐色。

其實醫學上一直都有探討紫質跟吸血鬼相關性的論文，只是紫質症是在一八七一年才由德國的病理學家霍普‧賽勒（Felix Hoppe-Seyler）醫生提出，直到一八八九年，人們才真正了解紫質，所以古代人當然對這種症狀一無所知。

一八七一年首次發現紫質症的病理機制，直到一九七四年，南希‧加登（Nancy Garden）這位美國小說家寫的《吸血鬼》一書，提出吸血鬼與紫質症的關聯，這才開啟了吸血鬼故事的創作雛型。

這些名人可能都是「紫質症」病患

目前推測，可能患有紫質症的歷史名人，包括「促成美國獨立」的喬治三世、「不是血腥瑪麗」的瑪麗一世。

喬治三世為大不列顛國王，也是愛爾蘭國王，其

讓你的電影更好看

除了前面已經提到的《德古拉》、《德古拉：永咒傳奇》等作品，還有一部一九九四年推出的《夜訪吸血鬼》（ Interview with the Vampire），結合年輕時的湯姆‧克魯斯（Tom Cruise）與布萊德‧彼特（Brad Pitt），讓這部電影顏值衝上雲霄，堪稱「最帥吸血鬼」。

另外還有《吸血鬼家庭屍篇》（ What We Do in the Shadows）這部另類電影，導演以偽紀錄片的方式，講述吸血鬼的生活，是口碑極好的黑色喜劇。

《決戰異世界》，則是以吸血鬼與狼人之間互相廝殺為主線，當中的歌德式美學與視覺特效，是本片最有看頭的地方。

任內適逢美國獨立戰爭，當時他執意要與美國革命軍奮戰到底，然而最後也順從了這世界的新局勢，他說：

「我是最後一位同意（英、美）分開的，但我將是第一位去迎接美國作為獨立政權的友好人士。」

喬治三世晚年的精神狀況不佳、易怒，身體的狀況更是糟糕，深受失明與各種疼痛所苦，當時的人對他的疾病一無所知。一九四一年之後，慢慢有科學家開始分析，他當時很有可能就是受到「紫質症」所苦。

之後最重要的研究，應該是二〇〇五年時，取樣了喬治三世的頭髮，發現含有相當高的砷，很有可能引發紫質症。

砷是砒霜的重要元素，也是歷史上最常拿來暗殺的毒藥，所以罹患紫質症的可能性相當高。這讓喬治三世成了最有名的紫質症病人。

至於瑪麗一世，則是喬治三世的祖先，她的生平也是相當精采。

瑪麗一世悲慘的一生，使她成為小說與電影的常客，雖然她最後被伊莉莎白一世處死，不過她在死前被囚禁了十八年之久，末期的身體狀況也是很糟。同樣出現了高頻率的嘔吐、失明、失去語言能力等等。

許多人懷疑她也是紫質症的病人，但是並沒有充足的證據能夠佐證。

狼人的由來

　　一般人對於狼人的印象就是看到「月亮」會變身。跟吸血鬼一樣，都屬於從中世紀開始出現的民間傳說。這種「看到月亮」會變身的典故，也影響了後世很多作品。

　　例如《七龍珠》的賽亞人看到月亮會變大猩猩，《海賊王》毛皮族在月圓之時可以變成另一種型態，《哈利波特》的路平教授只有在月圓之時才會變身成狼人。

　　儘管如此，也不一定所有的狼人都跟月圓有關。

貝德堡之狼

　　對於狼人的敘述有各種版本。

　　狼人在中世紀的時候最為流行，甚至可以說整個歐洲都陷入了恐慌，各地都有發生狼人攻擊人的案件，有些甚至還有文件資料。

　　例如，發生於一五八九年的彼德·史坦普（Peter Stumpp）事件，可能是歷史上最有名的狼人審判案件。

　　彼德·史坦普是德國當地一位富有的農夫。有一天，小村莊的村民被一隻疑似為狼

的野獸攻擊，村民砍斷了野獸的左掌後，野獸就逃跑了。

襲擊事件發生後，有人發現，奇怪，彼德的左臂也被砍斷了！很有可能他就是那隻野獸。經過逼問之後，彼德竟也坦承他就是狼人！

據他所說，他從十二歲就開始使用黑魔法，是惡魔給他一條神奇腰帶，戴上腰帶之後就會變成狼人，脫下後就會變回人形。

二十五年來，彼德不斷地對村裡的山羊、羔羊、綿羊出手（怎麼這麼愛羊！），也承認他殺害並且食用了兩名孕婦，以及十四名孩童。

彼德不只是連續殺人魔、食人魔，同時也對自己的女兒亂倫。

一五八九年十月三十一日，彼德與他的女兒、情婦一同被處以極刑，文獻敘述了當時處刑的經過：

彼德被綁在輪子上，用燒紅的鉗子直接把他身體的肉給撕下來，一共被撕了十處。接著是他的四肢，被斧頭的鈍邊給打斷，以防止他死後從墳墓爬出來。然後再將他斬首，殘餘下來的身體拿去連同他的女兒跟情婦一起燒掉。最後，彼德被砍下來的那顆頭，連同著輪子、狼的雕像，一起被串了起來，以警示當時的民眾。

由於事發的村莊就在貝德堡（Bedburg）附近，因此彼德就被稱為貝德堡之狼（the Werewolf of Bedburg）。

左撇子的
電影博物館

狼人審判

其他「真實」的狼人案例還有多勒之狼（The Werewolf of Dole），因為發生在法國一個叫做多勒的村莊而得名。

狼人的本名是吉利思‧加尼爾（Gilles Garnier），因謀殺罪名遭逮捕後，他承認自己當了兩年狼人，一個疑似鬼魂的靈體給了他一種藥膏，讓他能夠化身為狼人去狩獵捕食，據聞這名狼人於一五七三年一月十八日被處以火刑。

相關事例還有很多，在一五二七到一七二五的近兩百年間，起碼有十八名女性和十三位男性被指控變身成為狼人。

狼人是否真有其事

講到這邊，就要帶大家來反思，事情真是如此嗎？

首先，以彼德‧史坦普的案例來說，其實這只是在倫敦發現一本小冊子上的德國版畫，並不能證明確有其事。

再者，並非真有史坦普（Stumpp）這個姓氏。歐洲並不是一直都有「姓氏」的傳統，

大部分的人只有名。

例如李奧納多・達文西（Da Vinci）指的是「住在文西鎮的」，因此其實這個姓名的完整意思是「住在文西鎮的李奧納多」。

北歐一堆人的姓氏是 son 結尾，例如 Carlson、Johnson，其實指的是 Carl、John 的兒子。

而 Stumpp，在德語中是「殘肢」的意思，因此彼德・史坦普其實很可能是指「殘障的彼德」。

所以當我們從歷史與文化重新看這些文獻時，可能會有不同的答案。

狼人傳說的社會意涵

中世紀是一個宗教權力無限上綱、宗教戰爭頻繁的時代，也幾乎毫無法治可言，「獵殺女巫」就是最好的例子，而「狼人審判」也很可能是異曲同工的現象。

回頭看看彼德的例子，為什麼一個生活富裕、有女兒、有情婦的開心農夫，會想去殺人？

文獻上記載，彼德是被放在「網架」（Rack）上刑求的。這種刑具會把你的四肢拉

長，類似中國古代的「五馬分屍」。彼德在認罪前，除了被刑求外，還曾遭受其他慘無人道的酷刑……冤獄不就是這樣產生的嗎？被刑求幾天後，人家給你安什麼罪名你都會承認吧？

除此之外，啟人疑竇的還有：到底有什麼理由要誅殺彼德全家？

就算彼德真的跟女兒亂倫，但是情婦罪不至死吧，這樣趕盡殺絕，難不成是為了要消滅後患嗎？更簡單也更重要的疑點，就是彼德認罪說可以讓他變身的腰帶，事後也沒被找到……

這些案件都有些相似之處。當事人認罪的說法都差不多，都供稱是有惡魔賦予他們這種能力，但是事後都找不到物證，而且對方當然也無法現場變身給大家看。導致村落好幾年未解的失蹤案，全都算在同一個人頭上。

為什麼是「狼」人

在中世紀，民智未開、沒有法治、充滿宗教與政治迫害的環境下，「狼人審判」很可能就跟「獵殺女巫」是一樣的文化悲劇。

至於為什麼選擇「狼」這個物種，可能是因為歐洲區域有較多的狼群危害，人怕什

麼就會幻想什麼，就如同在亞洲地區，我們會把「虎」擬人化，例如大家熟知的「虎姑婆」。

不過，在近代依舊有出現狼人的案例，由於較多的文獻記載，我們更可以推斷狼人可能是疾病所造成。

狼人其實是一種病

狼人可能是一種病，這要分兩個路線討論，一個是心理，一個是生理。

心理產生的狼人病，又稱作「變狼妄想症」（Clinical lycanthropy），這種妄想症讓病患以為自己可以變身成狼人，進而攻擊人群，這種妄想也不限於狼這種動物，也可能是熊、驢子、馬。

許多科學家都在歷史中找尋這樣子的案例，也很多符合。

這邊要特別提的，是蘇格蘭王——詹姆士六世。這位國王於一五九七年出版了一本著作《惡魔學》（Daemonologie），講述著惡魔的分類、撒旦的伎倆、黑魔法等，非常奇特。

儘管如此，看似國王非常著迷於這些中世紀的迷信，但是他明確地把「狼人」與「魔鬼」分開，並不認為狼人是受魔鬼指使（與前面我們討論的歷史說法相反），他認為狼

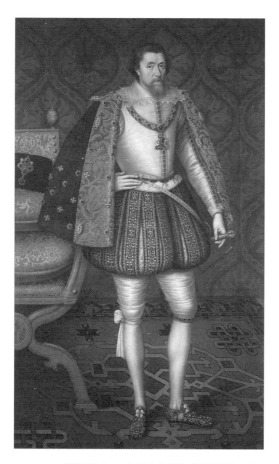

蘇格蘭王──詹姆士六世的《惡魔學》一書，
提出了對狼人的看法。

人是因為「過度憂鬱」，導致他們幻想自己是狼或是其他動物，也等同於我們現在說的變狼安想症。

還有一種生理疾病，稱為「先天性遺傳多毛症」（Hypertrichosis），俗稱「狼人症候群」。

狼人症候群的孩子與一般孩子無異，只是他們一出生就像動物一樣，全身長滿了毛。歷史上有許多案例，例如休傑克曼的《大娛樂家》這部真實故事改編的音樂劇，裡面有一位鬍子小姐（bearded lady），也是真有其人，她名為安妮‧瓊斯（Annie Jones），是馬戲團的要角，結了兩次婚，留下許多照片。

墨西哥也有一位鬍子小姐，名叫茱莉亞‧佩絲特納（Julia Pastrana），後來跟一位美國流浪藝人在一起，把自己打扮成印地安小丑進行表演。中國也有一位被稱為「中華第一毛孩」的于震寰，後來成為一名職業歌手。

殭屍與他們的電影

有關殭屍，或是喪屍、活屍的電影作品，可能比吸血鬼和狼人還要多。影史不止一

左撇子的
電影博物館

次掀起殭屍熱，而且每一次流行的風格又大有不同，讓我們來回顧一下影史上的各段殭屍潮吧！

■ 向經典致敬

電影中出現的殭屍、喪屍這種角色，最早可追溯至一九六八年的《活死人之夜》（*Night of the Living Dead*），雖然這不是第一部喪屍電影，卻直接影響後來的殭屍影視文化，開啟「血腥恐怖」、「低成本高回收」這樣的電影路線，在之後的許多電影場景中，也可看到許多對《活死人之夜》的致敬。例如《月光光心

《活死人之夜》（ *Night of the Living Dead*，1968 ）

慌慌》（*Halloween*）、《半夜鬼上床》（*A Nightmare on Elm Street*）、《十三號星期五》（*Friday the 13th*）等，都是經典的致敬恐怖片。此外，也有許多「活死人」系列的片名。或是更直接的，把《活死人之夜》的海報或插畫放在電影之中，例如《藏身處》（*Lisa Gardner*）的導演就把海報放在房間的裡面，作為致敬。

新一代喪屍電影

日本遊戲《惡靈古堡》大賣，開啟了電影《惡靈古堡系列》（*Resident Evil*），英國也推出了《毀滅倒數二十八天》（*28 Days Later*），將「殭屍題材」從 B 級片升級為主流院線電影。

隨著殭屍電影題材越來越豐富，較為嘲諷、搞笑的電影也接連登場，例如《活人牲吃》（*Shaun of the Dead*）、《殭屍哪有那麼帥》（*Warm Bodies*）等等。

不過，真正把殭屍文化提高到全球觀看高峰的，依舊是影集《陰屍路》（*Walking Dead*）。從二〇〇一年開播至今，收視率不斷衝高，甚至在第五季衝上了美國影集史上最高的收看紀錄。

除此之外，這類影視作品也脫離了早期那種「鬼怪感」的殭屍片，變成具有後現代

左撇子的
電影博物館

科幻感的「生化活死人」。

殭屍「病」

過往都覺得，「狂犬病」最可能使人變成殭屍，因為狂犬病也是「病毒」造成的，病發時，可能會出現暴力行為、興奮感、部分肢體癱瘓、意識混亂、喪失知覺、流口水等症狀。

不過，現在更出現了一種陰屍「鹿」！有一種慢性消耗病（Chronic wasting disease，簡稱 CWD），是發生在鹿之間的傳染病，在二○一八年二月時，美國已有二十五州發現陰屍鹿的案例。

得病的鹿，會變得有攻擊性、走路不穩、流口水、協調性變差等等，這些特徵都跟我們印象中的殭屍很像，科學家擔心這樣的病會透過鹿傳染給人類。

這也是為什麼，許多殭屍電影如《殭屍教戰守則》（Scouts vs. Zombies）、《屍速列車》（Train To Busan）等，裡面都出現了鹿。

其中，《屍速列車》中，主角曾炒股的生化公司淪陷後，第一個徵兆就是路上出現了許多殭屍鹿。當初很多觀眾覺得這段很多餘，其實是有其用意在。

真有「喪屍教戰手冊」？

此外，美軍還真有一份機密文件，規劃當人類被「喪屍」攻擊時，該怎麼處理。

根據華盛頓郵報的一篇文章，美國國防部有一份名為 CONOP 8888 的文件，文件日期是二〇一一年四月三十日，針對人類受到「殭屍」攻擊的可能性，細分各種殭屍的分類與成因，制定全面的計畫，讓美軍可透過軍事行動保護人類。

裡面將殭屍進行了各種分類，例如病原體喪屍、太空喪屍、食肉喪屍等等。

美國官方的說法，說這是一種假設性的計畫，目的是培訓人員針對不同狀況，都能夠推演出全面的規劃，聽起來也很合理、有趣。

不知道他們有沒有針對「薩諾斯要讓地球人口少一半，但是我們沒有復仇者坐鎮」的計畫。

巧的是在隔年，英國政府也針對「殭屍」議題做了一些安排。

陰謀論者應該就會猜測，搞不好是美國掌握了殭屍病毒的技術，所以才針對這樣的狀況做防範。

大家覺得呢？

無論如何，電影是激發我們想像力的來源，透過殭屍電影、陰屍路影集，都能夠讓

46

左撇子的
電影博物館

我們預先面對「殭屍末日」的情境，起碼我們都知道遇到殭屍「一定要爆頭」了！

其他更多不得不提到的喪屍作品，例如布萊德·彼特主演的殭屍片《末日之戰》（World War Z），最大的特色就是⋯⋯裡面的活屍會跑！在視覺上有很大的震撼。後來的《屍速列車》也同樣採用這種風格的 Running Dead。

臺灣國片也有活屍代表，《Z-108 棄城》是首部作品，可以看見末世的西門町（以及一堆養眼的正妹們）。

相信看完這篇後，之後你在看吸血鬼、狼人、殭屍電影，都會有更多的認識，讓你的電影更好看。

I do wish we could chat longer, but I'm having an old friend for dinner.
— *The Silence of the Lambs* —

心理學。

Psychology

- 一個頭 N 個大！電影最常使用的精神疾病——「人格分裂」
- 道德能否阻止人類失控？史丹佛監獄實驗與路西法效應

一個頭N個大！

電影最常使用的精神疾病——「人格分裂」

許多好萊塢電影都會選用精神疾病作為題材，因為它離我們「有點近又不太近」。（跟遇到鬼怪或是拯救世界比起來，這題材親近太多了！）

而這類型的劇本也常會吸引大牌演員願意降價演出，因為飾演精神病患是展現演技的好時機。

特別是本篇即將探討的「人格分裂」，更是能讓人演技大暴走！

無論是一九九六年的《驚悚》（Primal Fear）、二〇〇三年的《致命ID》（Identity），到二〇一六年的《分裂》（Split），幾乎每十年就會推出一部經典的「人格分裂」片，讓人回味無窮。

所以本篇文章就要來分享有關「人格分裂」的知識，讓你更了解這種疾病，讓你的電影更好看。

「人格分裂」與「精神分裂」不同

「人格分裂」跟「精神分裂」不一樣喔，這點大家很常搞錯。我們先來釐清兩者的差別，免得大家回顧電影情節時想錯方向。

多重人格（Dissociative identity disorder），直譯為「解離性人格疾患」，定義上是指一個人的體內明顯存在兩種以上的獨立人格，每個人格都擁有獨立的記憶、喜好、才能以及個性。

精神分裂正式的名稱是思覺失調症（Schizophrenia），簡單來說，就是會出現「幻聽」、「幻視」等異常行為，導致他們分不清真實與幻想。

舉例來說，精神分裂患者會覺得有人在追殺他，或看到奇奇怪怪的異象。電影《美麗境界》（A Beautiful Mind）的主角應該算是得了精神分裂，而非人格分裂，因為他不存在獨立的人格，主要人格也沒有被取代，《隔離島》（Shutter Island）也屬於精神分裂。

「人格分裂」其實是一種防衛機制

人格分裂還有一個很重要的判斷標準，除了每個人格之間有獨立的個性、身心設定之外，彼此之間甚至還會有強烈的對比。

人格 A 可能很懦弱，人格 B 則強勢且帶有攻擊性，比如說金凱瑞的電影《一個頭兩個大》（Me, Myself & Irene）就是這種設定。

這種反差跟多重人格的成因有關，人之所以會有多重人格，通常是因為「精神受到嚴重創傷」。

當人碰到了難以承受的精神創傷，就會想辦法創造出一個新的人格來承受這一切，或是保護自己，有一種「被欺負的不是我」的鴕鳥心態。雖然聽起來很軟弱，不過「否認」確實是人類最直接的防衛機制。

電影中最常使用的手法，是主角完全不知道自己以前發生過什麼事！劇本會在結尾時才一次把真相告訴「忘記一切的自己」，回顧自己到底承受了什麼傷痛，讓主角與觀眾同時接受震撼。

在現實生活中，當我們受到嚴重的傷害時，即便沒有創造新的人格來保護自己，也可能會選擇用「遺忘」或是「竄改記憶」這種消極的否認方式來面對。

左撇子的
電影博物館

這樣大家就不難理解，多重人格產生的最大目的，就是要讓自己好過一些。

如何轉移傷痛

也有心理治療法會利用這樣的心理機制，鼓勵患者創造一個故事、出一本書，讓故事中的角色去歷經類似的情節，進而讓當事人轉移承受的傷痛。不過這種做法卻是個雙面刃，可能會再次觸動受害者的敏感神經。

多重人格出現的原因不是「想死」，而是想要「活下去」。如果不刻意遺忘，不創造新的人格，可能反而會危及到當事者的生存意志。

另一種更有可能的狀況，就是創造出「第二人格」來保護自己。

第二人格往往來自於受虐經驗

精神受到強烈創傷的人，往往都是長期受虐。至於為什麼要強調「長期」，那是因為鮮少有人因為一次性的傷害就產生人格分裂，往往都是反覆受傷，才會造成這種現象。

長期孤立無援，即便外界可能有人得知其受虐的事實，卻沒人願意伸出援手，讓當事者意識到，期待救援是沒用的。於是，內心的「保護者」就誕生了。

第二人格會去做第一人格不敢做的事情，有可能攻擊性極強、防衛心極重。因為對當事人來說，除了第二人格外，沒有其他人可以保護自己了。

而患者之所以會具有攻擊性，是因為多重人格的致病經歷，通常來自於性犯罪或性虐待。

性犯罪是最糟糕的犯罪。這種犯罪除了肉體上的傷害外，更嚴重的是對精神造成的傷害，而且是難以被抹去或治癒的。

經歷性犯罪而產生多重人格的病患中，有九成都是女性，除了因為受害者大多是女性外，也跟從小建立的價值觀有關。女性有著神聖不可侵犯的領域，若是在童年到青春期這段期間受到破壞，會對受害者的價值觀產生極大的影響。

若性犯罪的加害者是親人，則更容易反覆受害，使得當事人無法承受，被迫產生新

的人格，讓那個人格代為承受性侵的過程，產生「受害的不是我」的錯覺。或是產生新的人格來安慰受傷的自己，甚至是用具有攻擊性的人格做為自己的保護者。

相對於性犯罪，在受虐案例中就比較常出現男性受害者。然而不分男女，約八成的人格分裂患者都有被虐待的經歷。

多重人格如何治療？電影會怎麼演？

傳記小說《二十四個比利》（*The Minds of Billy Milligan*）中的真實人物威廉‧米力甘（William Milligan），就是長期受到繼父的虐待，才惡化了本身的多重人格。

電影的結局，往往會為了故事的完整性，而交代人格形成的前因後果，或是試圖解救多重人格患者。那麼多重人格究竟要如何治療？

圖片來源：得利影視

《驚悚》為一九九六年推出的人格分裂經典片。

整合治療法

目前醫學界大多採用整合治療法，透過「穩定」、「喚醒記憶」、「重整」這三個階段，將多重人格重整到一個主人格上。

一般來說，這是個緩慢的治療過程，要讓病人慢慢想起那些他所逃避的記憶，並且接受曾經受過的創傷，這勢必得花上不少時間。

但是電影通常不會這樣演！因為電影很少一開始就確定主角患有人格分裂。就算知道了，也不會有這麼多時間慢慢進行整合。

通常電影會利用「多重人格患者容易受到暗示、催眠」的特徵，去設計劇情。

舉例來說，如果想要拯救多重人格的患者，可以用假刀子刺副人格，丟出一句：「你已經死了」，就有機會讓副人格相信他真的被殺死了，從此消失。

多重人格容易「受暗示」，因為他們精神狀態不穩定。電影也常用一招，用暗示的手法喚醒多重人格者不願意面對的記憶，來困惑他，再趁機打倒壞人。

人魔三部曲中也有用這招，像是《紅龍》（Red Dragon）中愛德華·諾頓（Edward Norton）在兒子被歹徒挾持時，故意假借罵兒子，其實是在模擬歹徒童年時受虐的記憶。

由於他們所受的傷是心靈遠大於肉體，所以一定會受到一些影響。

左撇子的
電影博物館

多重人格有什麼表現行為？

多重人格的表現行為值得研究，因為確實會有罪犯試圖以「精神疾病」的理由來逃避罰則。

例如二十四個比利的案例，雖然他犯了三項搶劫、三項綁架以及四項強姦罪，最終因為法官採信醫生的診斷，獲判無罪。

如果要喚醒多重人格，也是用同樣的方法，逼患者再次面對他們不願意面對的記憶，就可能跑出保護者的角色，阻止別人讓主人格受傷。

以上是精神疾病犯罪系列常用到的方式。

如果是偵探電影、法庭電影，就會去猜到底這個人是不是真的有多重人格，還是假裝有病？除了剛剛提到的方法，主要是用多重人格特殊的特徵去辨別。

安東尼・霍普金斯（Anthony Hopkins）是出了名的「人魔代表」，從一九九一年在《沉默的羔羊》中飾演靈魂人物——漢尼拔・萊克特（Hannibal Lecter），奠定了殺人魔同時也是醫生、心理學家，最變態美食家、最恐怖的藝術家……具有多重身分又迷人的反派角色。之後，他陸續出演了《人魔》，以及我們在本文中提及的《紅龍》，被譽為「人魔三部曲」。

紅龍是由同名小說 Red Dragon 改編而來，在戲中，FBI 探員找上漢尼拔這位德高望重的心理醫生做顧問，憑藉著揣摩連續殺人犯的心理而屢破懸案，然而卻想不到他身旁的顧問，本身就是個連續殺人魔，當威爾發現這個驚人的祕密時，也付出了慘痛的代價……

因此，在法庭電影中，正反雙方會去討論罪犯是不是在裝病。

所以要帶大家看看電影最常被使用的「多重人格」表現手法。

其實就把多重人格想成「各種靈魂被裝進同一個身體」就對了。年輕男性的身體，可能會有小女孩的人格，當然也有可能會有白人、黑人不同種族的人格，擁有不同的個性或是口音。

到底是「多重人格」還是「鬼上身」？

看完上述特徵，會不會覺得多重人格其實有點像「鬼上身」？所以也有不少驚悚片是在「多重人格」與「鬼上身」上作文章，挑戰觀眾的智商。（電影《藏身處》就是屬於這種類型。）

電影中，最常用來作為人格區辨的是「慣用手」，例如人格 A 是右撇子、人格 B 是左撇子。如果想要裝成多重人格，其實沒有必要裝成左撇子，而且就算要裝也不是簡單的事。（不會有明明就是右撇子，筆名故意叫左撇子的啦！）

但是這也有例外，有人偏偏就是左右開弓型的。其他還有性別、筆跡、抽不抽菸、同性戀或異性戀，啞巴、色盲、殘疾、說話的口氣、性情與才能等等，都能作為不同人

58

左撇子的
電影博物館

格的特徵。不管罪犯演技多好，在劇本上就是會有藏不住的漏洞，等待主角與觀眾發現。

光是這些特徵們，就能創造出各種劇本上不同的玩法囉。

現實中的多重人格

回到現實案例，有位英國婦人體內有二十個人格，其中十四個是畫家，所以她擁有十四種不同的畫風，一個人就能夠開集合畫展。聽起來好像滿令人羨慕的。

所以在多重人格的電影中，怎樣設定都不算誇張啦。當人格的數量夠多時，還可以去討論人格與人格之間的優劣關係。誰討厭誰、誰跟誰比較好，甚至誰才有較多的控制權。例如小說《二十四個比利》就是這樣，甚至還有一個人格被稱為「老師」（The Teacher），是其他二十三個人格的融合，還可以教導其他人格知識。

「多重人格電影」的「三要點」

前面已經分享過各種多重人格電影會使用的編劇手法了。這邊再分享一個最簡單也最實用的分類法。左撇子將這類型電影的劇本，歸納成三個要點，其實也等於是把多重

人格病症上確實會發生的狀況做一個分類。未來大家看到電影時，都可以去想這部電影會屬於哪一種，預測一下電影會怎麼發展，或是有沒可能出現更推陳出新的編劇手法？

「各個人格之間，到底知道不知道彼此存在」，這點會是個關鍵，足以主導情節的走向：

第一種是「各人格彼此認識」。

以認知來說，就是人格 A 知道人格 B 的存在，人格 B 也知道身體內有人格 A。他們可能分開出現，也可能一起出現，像是朋友一樣一起合作、討論、

「各人格之間，到底知道不知道彼此存在」，
會決定電影的情節走向。

左撇子的
電影博物館

吵架。以記憶來說，不同的人格可能還會共享相同的記憶。

在電影的話，就是某個角色只有主角才跟他有互動的臺詞。這類型的電影比較少，因為爆點不多。電影《分裂》的前半段即屬這個分類。

第二種是「不知彼此存在，每個人格各自過著各自的生活」。這會對生活造成很大的困擾，因為各人格只擁有片段的生活和記憶，很有可能一醒來就身處在莫名的地方，一般電影都會以「失憶症」為開頭，後來隨著劇情推展，才發現角色患有多重人格。

所以當電影有出現「片段記憶」，出現斷片的狀況，可能是他喝到斷片酒，或是有嗑藥，也有可能是身體出了一些問題，但具有多重人格的可能性也很高。幾部知名的驚悚片都以這樣子作為結局賣點，這裡就不爆雷了。

第三種是「單向認知」。

人格 A 不曉得人格 B，但是人格 B 卻知道人格 A 所有的一切。這種狀況是最危險的！不對稱的認知資訊，弱勢的一方會被迫陷入險境。而這種正是最多相關電影會出現的設定。

主人格不一定知道其他人格的存在，也不一定是最強勢的人格，有時候是由副人格在背後控制著一切，這種狀況在電影中就有更大的表現空間了。通常這個副人格都會是

最後的大魔頭。

現實中，單向的出現機率也很高，因為我們根本不知道會有「多少個人格」藏在這身體之中。

其他人格的穩定性不高的話，你也很難與他們溝通，去了解狀況。

例如二十四個比利的案例，最後十四個人格是在後續治療時，由另一位精神醫師所發現。

由於許多電影若講明是多重人格，就會爆雷、不好看，所以左撇子這篇沒有一一把各種電影舉例出來。（不爆雷是美德啊！）

唯一一部，左撇子可以放心分享的「多重人格」電影，但是又不怕爆雷的，就是《致命 ID》了。這部電影非常推薦，除了劇情好看之外，就算你知道他是多重人格電影，你也猜不透劇本會怎麼發展，是多重人格電影之中，左撇子最推薦的一部電影。

而且搭配本文再去看這部電影，你會更清楚多重人格，也會對這類型的電影更了解。

大家也不用擔心，看完這篇之後電影梗都會被猜完，因為劇本上可以使用的創意取之不盡。

例如「誰才是保護者」，電影可以在一開始利用保護者強烈的反差作開頭，結果在

左撇子的
電影博物館

最後面破除你的既定印象，其實保護者不是保護者，他可能是加害者，也可能背後的第三、第四人格才是真正的保護者。

也可以在多重人格之間的權力角力，或是搭配時事議題去豐富這個題材。

我們期待更多有創意的劇本誕生，就算知道這些知識後，你還是猜不透其劇情走向，謎題依舊在、依舊好看。更棒的是，懂了這些知識的人去看，故事就會更精采！

文章的最後再次提醒，多重人格其實是人類的生存機制之一，看似扭曲，其實是當事人經歷了太多活不下去的痛苦才導致的。

施加任何痛苦在其他人身上的犯罪，都是不可被接受的。

IDENTITY
致命ID

圖片提供：得利影視

道德能否阻止人類失控？

史丹佛監獄實驗與路西法效應

我們常以為「人性本善」，或是「人皆有憐憫之心」。就算環境再怎麼亂，人性的光輝也不會被磨滅。在本篇中，左撇子就要分享兩個最有名、也跟電影最相關的社會心理學實驗，讓你知道所謂的「道德觀」與「正義感」是無法阻止人類失控的！

用電影來看社會心理學，探討人性的邊界，看看我們以為的「選擇」是否真的是「自己的選擇」，你將會發現，所謂的人性，根本脆弱到不堪一擊。

史丹佛監獄實驗

▓ 權力使人腐化

《叛獄風雲》（The Experiment）是二○一○年上映的電影，由兩大奧斯卡影帝——安德列·布洛迪（Adrien Brody）、佛瑞斯·惠特克（Forest Whitaker）同臺演出，依據真人真事，也就是飛利浦（Philip George Zimbardo）教授的「史丹佛監獄實驗」這個相當著名的社會心理學實驗改編而來。

另外，二○○一年上映的德國電影《死亡實驗》（Das Experiment），以及二○一五年的新版《史丹佛監獄實驗》（The Stanford Prison Experiment）都是以此為題材所翻拍的電影。

我們先以《叛獄風雲》為例，說明一下這個實驗：

電影裡的實驗規則，是將受測者分為兩種角色，一方扮演警衛，另一方則扮演囚犯，其中，囚犯的人數大於警衛，但是所有人都要遵守以下規則：

一、囚犯每天可以吃三餐，所有的食物都必須吃完；

二、囚犯每天有三十分鐘的放風時間；

三、囚犯只能在限制範圍內活動；

四、囚犯只能在警衛跟你講話時才能回話；

五、囚犯不管在何種狀況下，都不能碰觸警衛。

如果有人觸犯了「規則」，就得受到相應的懲罰。警衛要在三十分鐘內執行懲罰，否則一旦紅燈亮起，警衛就拿不到該有的報酬。

實驗剛開始進行時，大家還能說說笑笑，但是隨著時間進展，狀況越變越失控……本來在實驗室外，大家都是身分平等的老百姓，扮演警衛的一方，在擁有權力後，開始惡整整犯人，變成「你要遵守我的規則，這裡我說了算」。連在現實生活中懦弱、沒擔當的人都擺起架子，享受起這絕對的權力。

如果說，強者在得到權力後會造成絕對的腐化。那弱者得到絕對的權力後，呈現的結果則更加失控扭曲。

其中佛瑞斯飾演的警衛就是上述代表，由於在家裡沒有地位，平時對人也顯得沒有自信。在第一次懲罰囚犯後，使得他開始自我膨脹，甚至後來出現了特殊反應，將得到的權力、控制欲，轉換成性欲，在這樣的結果下，情況勢必急轉直下……

價值觀的驟變

在警衛那邊，我們看到的是平凡人得到權力後的扭曲，那在囚犯這邊又會看到什麼狀況？

本來同是平凡人的囚犯，在進去監獄後受到不公平的壓迫，大部分的人都不習慣、難以接受，只有一位進監獄的測試者，懂得監獄裡面的規矩，就是要服從、少管閒事。

其中，帶頭反抗的是安德列飾演的崔維斯（Travis）。

在還沒進入監獄測試之前，他是個嬉皮。嬉皮通常都主張反戰、和平，所以本片一開始時，劇情便安排這個角色去參加反戰遊行，還因此認識了女主角。

經過監獄測驗無情的對待後，囚犯在價值觀上也產生極大的變化，本來主張和平、非暴力的主角，最後竟毫不留情地對警衛出拳，與進入監獄前的心理測試結果判若兩人，實在是諷刺到了極點。

不管是警衛還是囚犯，電影透過身分與個性上的設定，讓兩人在歷經實驗之後，有了極為反差的表現，突顯出監獄實驗帶給受試者的影響，讓觀眾在電影的前後看到清楚的差異。

監獄實驗中崩壞的人性

上述是電影的表現手法，然而現實的狀況又是如何呢？一定有人會認為電影會過於誇張。其實，真實世界往往比電影情節還要誇張。

當年，飛利浦教授是在學校邀請二十二位師範學院的學生參加實驗，這些學生都被認為是正常、健康的學生。

為了讓實驗更逼真，他們還請了真正的警察去「逮捕」學生，讓他們坐上警車被送進監獄。

就結果論，或是對看過電影的我們來說，都會覺得當警衛比較好。

但是，當初在做測驗時，大部分的學生都比較想擔任囚犯。理由是學生覺得他們將來都有機會當管理者、看守者，但是當囚犯的經驗可能是這輩子都不會有的。

他們覺得，當過囚犯的經驗，可能會對往後的人生更有幫助。如果他們知道結果是這樣，一定會重新選擇吧？

因為真實的實驗中，囚犯在第二天就開始暴動，撕毀囚衣、拒絕服從命令。教授要求警衛採取措施控制住場面，於是他們也照做了。

68

到後來，兩方人馬都忘了自己原本的身分，變成實驗要求他們扮演的角色。

警衛虐待犯人的情況越來越惡劣，甚至會制定更多不合理的限制，或是想出各種花招來凌虐犯人。

他們限制犯人的食物、休息時間，還逼他們徒手洗馬桶等等，並利用連坐法來管束不服從者，一步步剝奪犯人的尊嚴。

雙方都越來越投入監獄的角色，本來大家都只是普通的學生，後來扮演警衛的卻顯示出虐待狂病態人格，囚犯則顯現出極端被動和沮喪。

原本計畫進行兩週的實驗，狀況越來越失控，於是在實驗進行到第六天被臨時喊停。

三分之一的警衛被評具有「真正的」虐待狂傾向，而某些囚犯在心理上受到嚴重的創傷，其中有兩人不得不提前退出實驗。

路西法效應

有別於電影刻意強化雙方身分與個性上的差距，現實中的實驗對象都是一般正常的好學生，但也出現了人性崩壞的結果。

之後美國著名的心理學家菲利普‧津巴多（Philip Zimbard）出了一本名為《路

西法效應：好人是怎麼變成惡魔》（*The Lucifer Effect: Understanding How Good People Turn Evil*）的書後，便有人稱史丹佛監獄實驗所觀察的現象為「路西法效應」。路西法是聖經中的「墮落天使」，也就是被逐出天堂前的魔鬼或撒旦。

教授認為，在日常生活中，我們也會被社會角色的規範所束縛，努力扮演我們所認定的角色關係，而這些角色也決定了我們的態度與行為。

在很多情況下，個人的情感、價值觀都不再重要，外在的環境會影響我們所有的決定。在此狀況下，我們傾向於服從「環境的要求」。

這個實驗後來被延伸討論到美軍虐囚事件，以及納粹的大屠殺。這些犯行是既成的事實，經過這些教訓後，我們應該要學習如何看待人的本質，並且了解他們為什麼會在環境的驅使下，一步步變成惡魔。

米爾格倫實驗：服從是否有罪？

提到史丹佛監獄實驗，就不能不提到與之相似的「米爾格倫實驗」（Milgram experiment），也是社會心理學最知名的科學實驗之一，而且主要就是在探討參與猶太大屠殺的人是否有罪。

左撇子的
電影博物館

「艾希曼以及其他千百萬名參與了猶太人大屠殺的納粹追隨者，有沒有可能只是單純的服從了上級的命令呢？我們能稱呼他們為大屠殺的兇手嗎？」這是此實驗想探討的。

米爾格倫實驗，或稱作「電擊測驗」，為米爾格倫教授在耶魯大學教書時所提出。

米爾格倫教授跟上述提及的飛利浦教授，兩人是中學時代的好友，都曾在哈佛、耶魯教過書。

實驗的目的在於測試：面對權威者下達違背良心的命令時，人性所能發揮的拒絕力量到底有多少？

實驗方式是這樣的：

房間中有受測者（T）與權威教授（E）。

權威教授會跟受測者說，牆壁的另一面有一位回答者（L），你得對他提問。如果回答者答錯，就得按下按鈕電擊他。

每答錯一次，電擊的伏特數就會提高。

受測者會以為自己在協助回答者接受問答測驗，其實他們自己才是真正的實驗對象。

這個實驗的目的，是看受試者到底會不會因道德感而停止測驗。

因為回答者會故意答錯，雖然實驗沒有真的電擊回答者，但是隨著電壓越高，牆壁對面傳來的叫聲越慘，甚至開始求饒，聲稱要退出實驗、拒絕回答，或是靜默（裝死）。

當受測者聽到回答者的慘狀時，或許會提出終止實驗。此時，權威教授會依序回答：

1. 請繼續。
2. 這個實驗需要你繼續進行，請繼續。
3. 繼續進行是必要的。
4. 你沒有選擇，你必須繼續。

如果在四次回答之後，受測者仍堅持停止測驗，則實驗停止。否則，實驗將對回答者進行最大的四五〇伏特，電擊三次後停止。

米爾格倫預想，實驗結果可能會有十％，甚至只有一％的人會比較狠心，將電壓加到最大伏特，也就是能將人電死的四五〇伏特。

想不到結果出乎預料，竟然有六十六％的人加到最大的電壓！

縱使參與者在實驗後半段時，都覺得這個實驗是不對的，但是在實驗人員的要求下，他們還是不顧學生的哀嚎，繼續完成了這個實驗。

這是件很詭異的事情，米爾格倫在文章〈服從的危險〉中說：

在法律和哲學上有關服從的觀點是意義非常重大的，但他們很少談及人們在遇到實際情況時會採取怎樣的行動。我在耶魯大學設計了這個實驗，便是為了測試一個普通的市民，只因一位輔助實驗的科學家所下達的命令，而會願意在另一個人身上加諸多少的痛苦。

當主導實驗的權威者命令參與者傷害另一個人，再加上參與者所聽到的痛苦尖叫聲，即使參與者受到如此強烈的道德不安，多數情況下，權威者仍然得以繼續命令他。這個實驗顯示出成年人對於有權者的服從意願有多麼強大，可以做出幾乎任何尺度的行為，而我們必須盡快對這種現象進行研究和解釋。

而這個現象並不是單一個案，在重複了幾次這個實驗後，發現每次都有六十一％～六十六％的人會將電壓加到致死電壓。

所以米爾格倫的實驗，說明了當人們儘管心中不願意，還是會被迫服從權威的指令。

最初這個實驗目的在於探討：納粹時代的殺人犯，到底有沒有這麼深的罪？

教授說：「我們所面臨的問題便是，我們在實驗室裡所製造的使人服從權力的環境，與我們所痛責的納粹時代之間有怎麼樣的關聯。」

道德能否阻擋邪惡

綜觀以上兩個實驗，我們能知道三件事：

一、在特定環境氛圍下，人會因為其扮演的角色，墮落至邪惡。

二、在權威的要求下，人會選擇服從，即便後果是可知的邪惡。

三、單憑人類的道德觀，是無法阻止任何的事情的。

有了上面三點，我們能以此驗證到現代社會碰到的狀況，以及未來可能看到的電影，作為應用。

「監獄實驗」在生活中的體現

看完上面兩個實驗與三個結論，或許你會覺得監獄實驗、電擊測驗都是假設性實驗，雖然看得出人性，但是平常不一定會碰到。

其實，監獄實驗比你想像中普遍，甚至你已經歷經過了。

舉例來說，最像監獄的環境其實就是「入伍當兵」！

當兵時，你就等同於囚犯，而你的長官、學長就是警衛，軍中說穿了就是個小型監

74

獄。反正現在男生女生都可以當兵嘛！至於軍中黑暗、墮落的人事物有多少，應該不用多說了吧？

看到這裡，想必很多人都會抗議，因為你們覺得當兵還是有好處的，這段經驗會對以後有所幫助。

好的！請記住這句話！你有沒有發現這種想法，就跟當初史丹佛監獄實驗那些一想當囚犯的學生所想的一樣？

沒體驗過的人，會覺得參與這些活動是一種磨練或體驗。

符合環境要求的角色，變成學長後也會繼續做「正常人」覺得很扯的事情。在那樣的環境裡面，道德是無法阻止事情失控的。

而曾經當過兵的人，你是不是在國軍 online 的實驗中，讓自己的角色變成了惡魔？想想軍中學長惡整學弟的事蹟吧！

如果剛好你不用當兵，那我們就舉幾乎每個人都碰

《告白》是一部左撇子非常推的日本電影，以校園霸凌故事為主，難得的是同一個故事，以不同角色的觀點重新敘述，居然得到完全不同的結論，劇情高潮迭起，翻轉再翻轉！

如果你喜歡出人意表的劇情結尾，那《告白》完全可以滿足你的需要，多次翻轉的手法，每一次都能讓你目瞪口呆。

日本學校的階級崩壞現象，透過「小說原作者」湊佳苗的剖析，以及「導演兼編劇」中島哲也精心安排，這部《告白》絕對是無論誰看過都會讚賞的電影佳作。

過的生活案例——學校。

回想在學校的生活，每間教室都會有霸凌的狀況，就像是電影《告白》一樣，人們用不對的方式去對待同類，並且給自己一個正義的理由來說服自己這樣子是對的。

或多或少，團體中就是有一些愛欺凌弱勢的同學。只是，在這樣的情況下，我們一般人通常是扮演什麼角色？

是一開始帶頭欺負人的孩子，還是跟著在旁邊起鬨嘻笑的加害者？

長大了，看到國中生霸凌同學，甚至是欺負老師的新聞，都會感到不可思議，然而若從監獄實驗來看，情況也沒什麼不同，只是班上的孩子主成了權威者的角色。

將人區隔開的不會是監獄的高牆，而是我們認定的角色規範。

提及教室內階級霸凌現象的影視作品多不可數，除了《告白》，還有《大象》、《破處女王》、《共犯》、《報告老師！怪怪怪物！》等。

除了上列舉的軍中與校園之外，我們還可以把範圍拉得更廣，廣義來說，任何「環境」或是「權威」，例如工作、家庭、傳統文化……當外在環境迫使你做原本道德上無法允許的事情，都會造成像監獄實驗的結果。

黑心企業下的決策，若是繼續執行，將會危及環境或是人體，但是不做，又會損及企業與股東利益，你心知肚明，但又會不會挺身反抗？在這種環境下，是否還能保持自

己的良善?

我們透過這兩個心理學實驗,探討了可能的電影與身邊案例。

所以文章的最後,要學以致用,試圖用方法打破這監獄的高牆。

如何不落入監獄實驗的後果?

綜觀以上兩個實驗,我們可以得知,光憑道德約束,是無法阻止任何事情發生的,因為人類總會給自己理由,或是聽從權威去執行自己覺得不對的事情,而且人只要越多,就會越來越失去控制。

無怪乎拯救地球,最大的阻礙就是人類本身。

現象必然存在,但是這不是給我們理由去

《報告老師!怪怪怪怪物!》是臺灣血腥恐怖片的代表,也可能是被低估許多的作品。在討論到片名的「怪怪怪怪物」,導演的說法是,怪物分別代表著電影裡面的「大怪」、「小怪」、「男一」、「男二」,這四個怪中,越像是人的越沒有人性,這是在劇本編排上非常好的安排。

其實,左撇子覺得可以將這四個怪,往上提高到更深的層級,這四個怪可以代表在電影中的四大派系,怪物、怪物學生、怪物老師、旁觀者,旁觀者還包括旁觀的學生,以及我們這些電影觀眾。

同樣這個道理,可以呼應到校園霸凌的現實,造成這社會現象的絕對不只是怪物本身,一定有同樣的怪物(被霸凌者)、怪物學生(霸凌者)、怪物老師(怪物家長),以及冷眼旁觀的每一個人,四者共存。

犯錯，也不是一個「本來就會這樣」的藉口。

了解最壞的情況才會有辦法去解決這些狀況。

先來介紹，提出監獄實驗的飛利浦教授提出一套方法，照著以下步驟，就可降低路西法效應產生的可能性：

步驟一：承認我犯錯了。

步驟二：我會警覺。

步驟三：我會負責。

步驟四：我會堅持自己的獨特性。

步驟五：我會尊敬公正的權威人士，反抗不義者。

步驟六：我希望被群體接受，但也珍視我的獨特性。

步驟七：我會對架構化資訊維持警覺心。

步驟八：我會平衡我的時間觀。

步驟九：我不會為了安全感的幻覺而犧牲個人或公民自由。

步驟十：我會反對不公正的系統。

要是大家都能做到就好了，這似乎有點難度啊，特別是後面幾點。

不過教授會提出這幾點，絕對不是憑空想像，是他親身體驗過。

左撇子的
電影博物館

回頭看上面文章，他的監獄實驗於第六天喊停，被阻止了。阻止他的是一名女性，

她說：「你對這些男孩做的事太可怕了。」

這句話有如醍醐灌頂，打醒了教授，然後，教授就把這女生娶回家了……抱歉有點跳太快，是停止了實驗，然後對於整個實驗有感觸，並認為這位女性不簡單，就把她娶回家了。

因為有了這樣的經驗，所以實驗後才有了上述十個步驟，希望降低路西法效應。

更甚者，教授認為希望以十個步驟，培養出「道德英雄」，可以勇敢反抗環境。

左撇子是認為，既然「權威」與「環境」的效應必然存在，那就得從這兩個點下手。

教授的方法是從環境改起，讓每一個人學會十個步驟，來挑戰環境。

同樣的改造環境，我認為也可以使用「去個人化」。

網路上的反道德現象

同樣以電影舉例，例如臺灣的短片《匿名遊戲》，以臺灣的網路 PTT 現象作為出發點，將 PTT 又是虛擬又是現實的現象，演譯出一種特別的遊戲方式，發現會因為失去「個體性」，而比較容易做出反道德、反社會價值的動作與決定。

簡單來說，就是受到匿名保護的酸民現象。

匿名制的可怕

以去個人化來說，不只是匿名而已，實驗發現，有沒有名牌、編號，是否穿著制服，都會影響人類的作為。

有個實驗將人分成兩組，一組是有佩戴名牌的人，另一組沒有戴名牌，並且身穿實驗衣以及戴上頭巾，這樣就難以辨認個人的身分。

命令這兩組人去電擊陌生人，在同樣的狀況下，沒戴名牌的那組去電擊別人的機率，是另一組的兩倍。所以在失去個體性的狀況下，道德拘束會被放下，當個人不用再為自己的身分負責時，就會出現較多恐怖的事情。

所以，若要避免群眾被「去個人化」，臉書的「實名制」可能就是方式之一。

環境的群眾解決了，那權威人士當然也有他的責任。權威所決定的方針，將會影響群眾的走向，所以權威的智慧與道德，有相當重要的作用。

獅子帶領著一群羔羊，可能會比羔羊帶領著一群獅子還厲害。

的主人。

所幸臺灣是個民主、自由的社會，主事者是自己所選擇的，只要我們照著教授所建議的幾個步驟，保持覺知，便可以扭轉這種現象，而不是被權威壓著走。我們就是自己的主人。

其他讓人失去自決能力的社會實驗

關於受測者「無法照著本身的判斷」的實驗，還有三個，我們簡單摘要：

從眾實驗（Asch conformity experiments）：受測者會跟著別人回答錯誤答案。實驗題目很簡單，就是大家用目測來比較物品的長短，但是受測者要跟其他人一起測試。其他人們則是安排好的暗樁，他們會故意答錯得離譜的答案，看看受測者會不會跟著大家回答錯誤的答案。結果是，三十七％的受測者選擇從眾，回答錯誤答案，這結果呼應了我們的一句成語──人云亦云。

好撒馬利亞人實驗（Parable of the Good Samaritan）：測試人會不會見死不救。聖經中有段故事是這樣的：有位猶太人被強盜打傷，躺在路邊。祭司、利未人經過都見死不救，結果反而是當時被瞧不起的撒馬利亞人給予了傷患照料。

以這故事為文本來做實驗，請受測者前往目的地，在過程中安排傷者，來測試人到

底會不會見死不救。

結果顯示，人的作為跟時間急迫性有關，急迫性低的狀況下，有六十三％的人會幫忙，急迫性中等的四十五％會幫忙，急迫性高的則僅有十％會幫忙。

旁觀者效應（Bystander effect）：當旁觀者越多，越少人願意伸出援手。

據傳一九六四年的紐約發生了一件兇殺案，受害者凱蒂‧吉諾維斯（Kitty Genovese）於巷弄間大聲求救，現場以及鄰近住戶有多達三十八人聽到求救聲，卻無人願意報警，《紐約時報》當時便報導並譴責了這種社會冷漠的現象。

雖然幾十年後證明，此事可能為記者杜撰，不過心理學以此為動機做實驗，並討論出旁觀者效應：同時對越多人求救，越不可能有人來幫忙，因為大家都覺得「別人會幫忙」。

綜合今天提到的所有心理學實驗，會發現在「環境」、「規則」與「權威」的影響下，人類是很容易失控的！此時「道德」或「理智」的力量，都不足以讓人懸崖勒馬。

今天所學的，就是要避免自己置身於這樣的環境中，墮落成惡魔。

左撇子的
電影博物館

《黑暗騎士》、《辛德勒的名單》中的人性光輝

雖然實驗結果聽起來很黑暗，不過，身處黑暗，才更容易看到光明。

例如被稱為神作的電影《黑暗騎士》（The Dark Knight）中，小丑的「兩船選擇」，讓兩艘船上的人拿著「另一艘船」的炸彈控制器，生命在對方手上，你不先把對方炸掉，搞不好對方就會先把你爆掉。不但禁止兩艘船聯繫，其中的一船，所有的乘客還是重罪犯。

所以，對另一船的普通乘客來說，知道對方是凶神惡煞，而且是一般人認為炸掉也沒關係的對象，道德上還有藉口可用。

其實，這是一個小丑邪惡版的「囚徒理論」。

不過結果卻讓小丑大感意外。重刑犯們竟然自己先把遙控器給扔了，使得最終兩艘船都平安無事。

這可能是被稱為「很黑暗」的《黑暗騎士》中，看到人性最光輝一面。或許有人會說，電影怎麼可以當現實來比較？

那我們就用現實故事改編的電影來說吧，也就是當年得了七座奧斯卡大獎的《辛德勒的名單》（Schindler's List）。

在納粹屠殺猶太人的這個歷史中，最容易看到上面所說「權威」與「環境」使人去

從眾實驗旨在探討
二戰時納粹的道德問題。

84

做邪惡之事。辛德勒不順從當時權威與環境，賭上自己生命協助猶太人逃出。而且還幾乎是傾家蕩產，賄賂軍官讓猶太人到他的砲彈工廠，這個轉出名單就是逃出名單，也就是「辛德勒的名單」。

電影中悲慘的時代幾乎都是以黑白畫面呈現，直到最後才回復了真正的色彩，讓現代的猶太人到辛德勒的墓前致敬，感念辛德勒所做的一切。

在越黑暗的地方，才看得到更溫暖的人性色彩。

解決問題的第一步，叫做面對問題。

當我們透過社會實驗，認真地檢視這些黑暗的社會現象，你會發現這些都是真的，人類道德觀不一定可以阻止事態失控。

但是，就如同前面所提。在越黑暗的地方，越能看到更溫暖的人性色彩。總會有一兩個人願意站出來，為這個世界帶來一些改變。

希望這篇文章可以推動更多人，在需要你的地方，做出一些改變。

Here's to the men who did what was considered wrong, in order to do what they knew was right...what they knew was right.

– *National Treasure* –

Cryptography

密碼學。

- 就是要你看得懂！電影中常用的密碼
- 撲克牌的 J、Q、K 與它們的電影

就是要你看得懂！

電影中常用的密碼

電影中，尤其是諜報片，常常會使用不同的密碼或暗號，如果學會我們本篇介紹的三種「密碼」，就很有機會跟主角同步，甚至早一步破解密碼，是不是很威？

在這裡左撇子特別整理出電影中常見、常用的密碼則──替代密碼（Substitution cipher）、數列密碼（Successione di Fibonacci）和金鑰密碼（Playfiar Cipher），並且搭配相關電影來做解析。希望大家未來看電影的時候碰到類似情節時會比較有概念，而且比較有參與感，更能投入劇情！

電影中的替代密碼

替代密碼，或稱取代密碼（Substitution cipher），最簡單的例子就是把英文字母往後移一位，例如 A 寫成 B，B 寫成 C，依此類推就能得到新的密文。

偏移量不同，就會形成不同的密碼。

其中，偏移量為三（往後移 n 位）的密碼，被稱為「凱薩密碼」（Caesar cipher），根據《羅馬十二帝王傳》（*The Twelve Caesars*）❶ 的敘述，凱薩在作戰時就是使用這種密碼，把 A 變成 D，B 變成 E。

例如 movie museum，在凱撒密碼就會變成 przlhpyvhyp 這種奇怪的符號。這密碼使用上相當簡單，但也相當容易被破解。只要往回移就可以找到答案，而且英文字母也才二十六

《小舞人探案》（*The Adventure of the Dancing Men*），是柯南‧道爾（Conan Doyle）所著的《福爾摩斯》系列中其中一個小短篇故事。

BBC 拍攝的《新世紀福爾摩斯》，也把這一個故事改編入兩集的影集之中，一個是第一季第二集的《不識貨的行員》，另一個是第四季第三集的《最後一案》。

很推薦大家看這個影集，將原作《福爾摩斯》取得很好，是福爾摩斯迷最推薦的翻拍版本，而且也只有它將福爾摩斯搬到了現代社會，一個「高功能反社會人格」的天才，不管在哪個時代都很有趣。

同時，這部影集也將兩位主角捧紅，華生跑去拍《哈比人》，福爾摩斯已經是現代的《奇異博士》，紅到沒時間再拍影集，也是讓粉絲又愛又恨的兩難局面。

個而已。不過這在以前多數人不識字的年代很好用。

如果想讓密碼變得更複雜難解，就要跳脫英文字母，使用其他符號或是圖像來取代。

知名作家愛倫坡（Ellen Poe）的小說《金甲蟲》（*The Gold-Bug*）❷裡所使用的密碼即是此種密碼。其中裡面藏寶圖使用的密碼是這樣：

53‡‡†305))6*;4826)4‡.)4‡);806*;48†8

¶60))85;1‡(;:‡*8†83(88)5*†;46(;88*96

?;8)‡(;485);5*†2:*‡(;4956*2(5*—4)8

¶8*;4069285);)6†8)4‡‡;1(‡9;48081;8:8‡

1;48†85;4)485†528806*81(‡9;48;(88;4

(‡?34;48)4‡;161;:188;‡?;

這麼一連串看似亂碼的文字，是不是很難找到規則？

又例如福爾摩斯系列的《小舞人探案》（*The Adventure of the Dancing Men*）中，這些跳舞的人其實也是替代密碼。

是不是看得霧煞煞？到底替代密碼要怎麼破解？左撇子現在就來解釋一下這種密碼

吧！當你學會下面的「高頻率分析」後，絕大多數的替代密碼都可以被你破解。

替代密碼的破解工具：頻率分析

頻率分析最早的記載是由九世紀阿拉伯的博學家肯迪（Al-Kindi）所使用，如同字面所示，是用「字母出現的頻率」去分析。

一般來說，英文最常出現的字母是 E，其次則分別是 T、A、I、O。通常在討論出現頻率時，可以用一個片語去記憶「ETAOIN SHRDLU」，大約是一篇文章中英文字母最常出現的順序。

根據這個邏輯，只要回頭找金甲蟲密碼中最常出現的是什麼符號，就很有可能是 e。

53‡‡†305))6*;4826)4‡.)4‡);806*;48†8¶60))85;1‡(;:‡*8†83(88)5*†;46(;88*96
?;8)‡(;485);5*†2:*‡(;4956*2(5*—4)8¶8*;4069285);)6†8)4‡‡;1(‡9;48081;8:8‡1;4
8†85;4)485†528806*81(‡9,48;(88;4(‡?34;48)4‡;161;:188;.‡?;

稍微看了一下，最多的應該是 8！所以 8 極有可能是 e。

4、5也很常出現，可能是 t、a，那我們要怎麼判斷？那就要依賴字與字間的組合以及單字了。一般來說常出現的是「ST」、「NG」、「TH」，以及「QU」，而最常出現的應該是「the」吧！

文章的開頭通常都會是 The 或是 A。所以假設 5 就是 t，符合我們之前提到的常態。

不過！這樣的假設又推翻了之前說 e 應該是 8 的假設，如果文章開頭是 The，則「‡」是 e，整篇文章 ‡ 出現的次數雖然有十六次，跟 8 的三十三次比起來差多了，應該是母音類的。

那可能文章的開頭是 A 吧。（5 就先設定是 A）

密碼中也有個出現頻率很高的組合「；48」

53‡‡†‡305))6*;48 26)4‡.)4‡);806*;48†8 ¶60))85;1‡(;:‡*8†83(88)5*†;46(;88*96
?;8)‡(;485);5*†2:*‡(4956*2(5*—4)8 ¶8*;4069285);)6†8)4‡‡;1(‡9;48081;8:8‡ 1;
48†85;4)485†528806*81(‡9;48;(88;4 (‡?34;48)4‡;161;:188;‡?;

那可能是我們要的「the」，剛好 e 就是 8，而且「；」有二十六個，很有可能是 t！於是又得到了 h 是 4。

一共有七組，可能是我們要的「the」，剛好 e 就是 8，而且「；」有二十六個，很有可能是 t！於是又得到了 h 是 4。

左撇子的
電影博物館

再觀察一下 4 的前面都是些什麼？

除了剛剛說的「;是 t」外，就是「J」吧，「)4」有五組，很有可能是「sh」。

目前為止，不知道大家看到這裡覺得如何，聽起來……很麻煩嗎？

雖然左撇子講起來振振有詞，其實也是靠一些小工具在幫忙（比誰都懶惰）。

市面可能有一些相關的統計工具吧，左撇子則是用微軟的 word 來偷吃步，只要把密碼貼到 word，按下 alt+f 搜尋，就能找出鎖定的符號有幾個，省去了很多麻煩。如果真的要靠人力慢慢推，可能真的要跟主角威廉一樣，用一個月慢慢想才行了。

一個一個找到對應的字母後，就可以得到原文：

A good glass in the bishop's hostel in the devil's seat

forty-one degrees and thirteen minutes northeast and by north

main branch seventh limb east side shoot from the left eye of the death's-head

a bee line from the tree through the shot fifty feet out.

頻率分析就是用這種方式慢慢去推敲文章可能的組合。只要加上其他常用的 the、a、of、and、on、in，算得上是一種很有力的破解法，只要是替代性密碼都能透過頻率分析去破解。

《模仿遊戲》中的密碼

相較起來，《模仿遊戲》中的密碼「P ZQAE TQR」就簡單多了。

主角收到了「P ZQAE TQR」這串來自愛人留下來的密碼，讓圖靈進入了密碼學的世界，也進入了多元成家的世界（誤）。整部電影就在愛與密碼之間旋繞與激盪。

這種一對一的密碼，沒有特殊符號，幾乎都是英文。

首先會想到這是替換性密碼，例如 P 對應著 I，Q 就對應著 O，在這句話中 Q 出現兩次都對應著 O。

P ZQAE TQR 這組密碼就沒有固定的推移量，沒有固定的推法可以算出來，要私下自己講好規則。

但是，電影的另一組同樣重要的密碼：WII CSY MR XAS PSRK AIIOW

HIEVIWX JVMRIH 就有固定的偏移量了。

推移量是「4」，也就是把上面的字母回推四個，就能得到以下這句話：

See you in two long weeks dearest friend. （兩個漫長的禮拜後見，我的摯友。）

數列密碼

　　《國家寶藏》（*National Treasure*）系列可能是近幾年來最具代表性的解謎娛樂電影，電影中大多數的密碼，大多以詩文密碼呈現，玩文字上的密語，又或是特定物品在文化或是符號上的表現意涵，與《達文西密碼》（*The Da Vinci Code*）類似，能夠找出規則通用的案例不多，不過在《國家寶藏》第一集中，倒是有一個密碼極具代表性，那就是藏在「獨立宣言」後的數列密碼。凱吉哥千辛萬苦地偷走了「獨立宣言」，為的就是看它背後到底有沒有密碼。

　　獨立宣言背後有「三個數字串成一行」的數列密碼，這種格式一看就會先猜是書籍加密（Book cipher），算是最常使用的數列密碼。破譯很簡單，只要打開書本，對照密碼指示去找字就好。

　　通常這三個數字代表著「頁碼、行數、字」，例如 5-9-1，就是第五頁、第九行的第一個單字。選用的書通常是「最多人擁有的書」（這句話出自《福爾摩斯》），聖經是出版史的第一暢銷書，通常是書籍加密的首選。

　　雖然聽起來很簡單，不過變化起來也是很燒腦的。因為每個人挑的書都不一樣，並且數字所代表的意義也可以改變，因此在使用上還是有難度，也可以發揮劇本的創意巧思。

例如《國家寶藏》中的密碼，找的不是背面的「獨立宣言」密碼，反而要去找另外收藏的一堆信件當作指定書，三個數字的代表也隨之調整。

比爾密碼

到底現實中有沒有人在使用這種密碼呢？以下就跟各位分享一則真實事例，那就是一八八五年公布的「比爾密碼」（Beale ciphers）。事情是這樣的：

一八二〇年，一位自稱湯瑪士·比爾（Thomas J. Beale）的旅客住進了一家飯店，待了兩個月後離開。隔了兩年，比爾再次回到飯店，這次同樣也住了幾個月。

不一樣的是，這次他留下了一個鐵盒盒給飯店的主人莫里斯（Morriss）。

隔幾個月後，莫里斯收到了比爾的來信，說明這盒子將由他自己或是他指派的人來取回。如果十年都沒有人來領，則莫里斯就可以打開。

盒子中的文件難以破解，沒有比爾的密鑰是破解不了的，這份密鑰他交給一個朋友，十年後，也就是一八三二年，朋友將會將密鑰寄出。

結果十年過去了，沒有任何一個人聲稱要領取這盒子，密鑰也沒有出現。莫里斯再等了三年才打開盒子，發現盒子裡面有「三份密碼」與給莫里斯的兩封信。

三十年過去了，莫里斯一直都沒有破解出這三份密碼，而且年紀也到了八十四歲。於是他決定將這些故事交給他的朋友。

這位朋友的身分不詳，但是他透過代理人出版了一本二十三頁的《比爾密碼》，來交代這些事情。作者並同時公布他已經破解了第二份的密碼，使用的就是書籍加密，而指定書籍就是美國《獨立宣言》。

數字代表文本中，「第幾個字」的「首字母」，對照後就可以破解密碼，中文翻譯文如下：

我在貝德福德郡，距貝德福德酒館約四英里，六英尺深的洞穴或地窖埋藏了三號密碼指定的一些人所擁有的物品：一八一九年十一月首次存入的物品有 1014 磅金和 3812 磅銀。一八二一年十二月第二次存入的物品有 1907 磅金和 1288 磅銀，還有總值約一萬三千美元的珠寶，在聖路

《國家寶藏》系列是左撇子很推的系列，不只是「後期的凱吉哥」難得的代表作。《國家寶藏》與《達文西密碼》這兩部經典電影，打開了「歷史解密」的新風潮。

《國家寶藏》第一集評價很好，片中的「寶藏」是聖殿騎士團在十字軍東征時所發現的財富，騎士發現這寶藏太過龐大，以至於不能讓一個人擁有，即使是國王，所以輾轉被保存下來，成為了美國建國者的「國安基金」。

圖片提供：得利影視

主角聽了爺爺流傳下來的家族祕密，進而推敲出線索連到了「獨立宣言」的背後，要一邊與反派搶先奪得線索，保護寶藏不被人佔為己有。

易斯用銀換取，以便運輸。這些物品儲存在帶有鐵蓋的鐵罐內。洞穴的內壁襯著石頭。

容器放置在結實的石壁上，並被其他物件覆蓋。一號密碼指明了藏寶處的地點，所以很容易就能找到它。

可惜的是，至今第一份與第三份密碼仍未被破解，而酒館的四英里範圍內也被尋寶人們給挖翻了，仍無所獲。

以上就是數列密碼中的書籍加密法，這是個看似簡單，實則千變萬化的密碼。

金鑰密碼

其實使用金鑰的密碼種類相當多，這裡就用《國家寶藏》中用到的波雷費密碼（Playfair Cipher）來長知識吧。

《國家寶藏：古籍祕辛》（*National Treasure: Book of Secrets*）的開頭就說明尼可拉斯凱吉的祖先因為幫忙破解密碼，被誤會成刺殺林肯的幫兇，所以尼可拉斯凱吉要證明他們家族的清白。

殘存的資料之中，他們發現紙上面藏有著密碼，而且都是兩個字母一組，凱吉哥一看到就說這一定是波雷費密碼！

到底這是什麼有名的密碼，怎麼判斷出來的，又該怎麼解密？這就是以下這段想教給各位的。

幸運的是，我們不用像主角們一樣猜密碼的原貌，因為在電影前半段就有拍出，他祖先那時候接收到一個請託，筆記本上就寫著未破解的密碼：

ME IK QO TX CQ

TE ZX CO MW QC

TE HN FB IK ME

HA KR QC UN GI

KM AV

電影中沒有全部破解這密碼，不如現在我們就一起來破解吧！

兩字母為一組的波雷費密碼

首先，看到密碼的字串，是兩個兩個英文字一組，這種組合是波雷費密碼的一個特色。（所以看到兩個英文一組時，可以先猜對方是使用這種密碼）。

波雷費密碼需要用「矩陣」去解，就是下方圖面中那種 5×5 的格子。要組成這

樣的矩陣就需要一個關鍵字（key）來編排。

當然，這也有可能是其他類似波雷費密碼的四方密碼或是二方密碼，同樣都是兩個字母一組的密碼，只是他們需要兩個關鍵字去組成四個或是兩個矩陣，我們就先試看看只需一個矩陣的密碼吧。

第一步是找出關鍵字來編成矩陣，本子就寫著一句：the debt that all men pay.（都寫這麼明顯了，不知道他祖先是懶得解，所以裝沒看到嗎？）這句話翻成中文即是「所有人類都必須還的債」。一般人有兩個永遠躲不掉的債，一個是死亡，一個是賦稅。

顯然的逃稅的人還是有的，那我們就用所有人都躲不過的死亡（DEATH）來做關鍵字。

首先，先將這五個字母填入矩陣中如圖①（附註：如果有重複的字母，就只要放一個就好，例如 sleep，只要填入 slep 即可。）

填入後，我們再依英文字母的順序放進剩餘的方格，如果關鍵字已經出現過的字母就跳過。所以應該填入的是 BCFG……依此類推。（如圖②）

圖①

D	E	A	T	H

不過呢，由於英文字母有二十六個，矩陣卻只有二十五格，所以我們要挑出一個字母捨棄。

（附註：大部分會捨棄 J，誰叫他比 I 腿軟。但也有人選擇捨棄 Q，那要怎麼判斷是 J 還是 Q 呢？從密碼串就可以知道了，有 Q 的就是捨棄 J，有 J 就是捨棄 Q，這次的密碼跟大部分一樣，有 Q 在裡面，所以我們就毫不猶豫地砍掉 J 啦！）

有了這個矩陣，我們就可以開始解碼囉，一段一段的拆解原文密碼吧！這裡把電影內的密碼分成四段比較方便大家看：

ME IK QD TX CQ
TE ZX CO MW QC
TE HN FB IK ME
HA KR QC UN GI
KM AV

首先**翻譯** ME 這段密碼，在矩陣中找到字母 M 跟 E，以及相對應可以組成一個小

圖②

D	E	A	T	H
B	C	F	G	I
K	L	M	N	O
P	Q	R	S	U
V	W	X	Y	Z

矩陣的 L 跟 A，（如圖③）

於是，我們知道 ME 解密後的答案是 LA（如圖④），同理 IK 可以得到 BO（如圖⑤），QO 可得到 UL（如圖⑥），TX 可得到 AY，其他的 CO、MW、HN、IK、ME、KR、UN、AV 都可以得到了。

只要是不同行不同列的密碼，都可以透過小矩陣對應到解開的密碼，那如果同行同列的狀況呢？

同行同列的話，就要往上或是往左找囉，例如 CQ 是在同一列（上下），而且又跳一格，就找 C 跟 Q 上面的字母 EL（如圖⑦）。

同理，TE 所對應的是左邊的 AD（如圖⑧）。

所以，其餘的 CQ、TE、ZX、QC、HA、KM 都能找到相對應的字母。

那最後我們只剩下一種解密方式還沒學到，就是同一行、同一列，但是字母是黏在一起的。解決方式還是一樣那句話——向左或向上找，例如這次的 GI，左邊就是 F，因為順序是 GI，所以同方向，得到答案為 FG（如圖⑨）。

就這樣子！所有的密碼都破解了！我們可以跟凱吉哥一樣威了！

圖③

D	E → A	T	H	
B	C	F	G	I
K	L ← M	N	O	
P	Q	R	S	U
V	W	X	Y	Z

左撇子的
電影博物館

圖⑤　　　　圖④

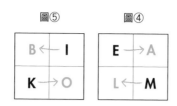

B ← I	E → A
K → O	L ← M

圖⑦　　　　　　　　　　圖⑥

D	E	A	T	H
B	C	F	G	I
K	L	M	N	O
P	Q	R	S	U
V	W	X	Y	Z

（圖⑦：E↑C，L↑Q）

D	E	A	T	H
B	C	F	G	I
K	L ← M	N	O	
P	Q	R → S → U		
V	W	X	Y	Z

圖⑨　　　　　　　　　　圖⑧

D	E	A	T	H
B	C	F ← G ← I		
K	L	M	N	O
P	Q	R	S	U
V	W	X	Y	Z

D ← E	A ← T	H		
B	C	F	G	I
K	L	M	N	O
P	Q	R	S	U
V	W	X	Y	Z

於是我們將本來的密碼：

ME IK QD TX CQ

TE ZX CO MW QC

TE HN FB IK ME

HA KR QC UN GI

KM AV

破解成為：

la bo ul ay el

ad yw il lxle

ad to ci bo la

te mp le so fg

ol d

最後呢，要把 lxl 的　x 給去掉，因為在編譯密碼的時候，是「ll」兩個字母一組，顯然的 ll 是沒辦法在矩陣裏面找到對應，所以我們將兩個 l 分開，中間夾一個 x，才可以製作密碼。所以，在解碼的時候，看到兩個疊字中夾雜　x 時，要去除掉　x。就可得到最後的版本。

la bo ul ay el
ad yw il l le
ad to ci bo la
te mp le so fg
old

將這串文字組合拆散後，可以得到原本的

本文：：

Laboulaye lady will lead to cibola temples of gold.（Laboulaye 女神將會領引到 cibola 黃金神殿。）

呼！恭喜大家，解出來啦！可以去尋寶啦！

加密的話也很簡單，反過來操作就好。將本文兩個兩個一組，如果有重疊就插入一個 x，如果最後不夠兩個字母，也補一個 x；不同行不同列找小矩陣，同行或同列就向右向下找，有

讓你的電影更好看

在電影裡，尼可拉斯凱吉的祖先將 temple、gold 圈起來猜到要尋寶就被宰了。

事實上，就算祖先把答案告訴壞人也沒差，因為這密碼的設定本身就是錯的！

怎麼說呢？林肯被刺殺的年代在一八六五年，也就是祖先死掉的那年。但是在巴黎舉著冰淇淋的那位女神是在一八八九年才被建造起來，美國的自由女神像建成也在一八八六年。所以……這個密碼基本上就是指引大家去一個還沒被建成的雕像找線索。這些線索上很大的年代漏洞，是《國家寶藏》續集被罵得最嚴重的部分，相較起來，第一集的劇本就嚴謹多了。這也導致第三集的劇本，從二〇〇七年第二集上映後，至今都還在難產中。

尼可拉斯凱吉在採訪時說，因為劇組希望這次的劇本能夠嚴謹，所以考察時間相當長，所以才讓影迷等了這麼久啦！

空可以把自己做密碼串來玩一下！

既然這系列是密碼特展，當然要留點密碼給各位玩玩看啦！密碼串如下，看看我想跟你說什麼⋯

EC QL KN AH KN KZ CH OR QT RO

這次的關鍵字就沿用 Death 吧！

快點猜猜我說的是啥吧！（解答在本頁最末）

註釋

1 《羅馬十二帝王傳》（ *The Twelve Caesars* ）為記述羅馬帝國前十二位帝王史蹟的書籍，由羅馬帝國時期的歷史學家蘇維托尼烏斯（Suetonius Tranquillus）所著。

2 《金甲蟲》（ *The Gold-Bug* ）為一八四三年出刊的短篇小說，雖然故事短到可以用幾行字就交代完全，卻大大影響了當時的社會以及密碼史。而小說的作者愛倫坡更成為了美國浪漫主義的代表，短篇小說的先驅、推理小說的始祖，科幻小說的催生者，甚至是密碼學的影響者。

左撇子的
電影博物館

撲克牌的 J、Q、K

與它們的電影

撲克牌是個有趣的玩意兒，簡單的兩種色彩、四種花色、十三個數字，卻能夠延伸出千變萬化的玩法。有人為了它傾家蕩產，也有人用它來推算運勢，我們也會在過年時打牌來娛樂彼此，小賭怡情。

撲克牌的使用我們再熟悉不過，但是，沒有人知道是誰發明了撲克牌，又到底是誰將這個影響甚廣的紙牌遊戲帶到世上。

其實撲克牌跟我們的生活息息相關，例如撲克牌分成兩色——紅色跟黑色，代表了白天與黑夜；四種花色分別代表春、夏、秋、冬四季；一種花色有十三張，

紙牌 K 與它們的電影

黑桃 K ── 大衛王

全部共有五十二張牌，也就代表著一年有五十二個星期；將所有的點數加起來，一加到十三是九十一點，全部就是三百六十四點，加上第一張鬼牌，就是一年有三百六十五天，再加上另一張鬼牌，則代表閏年三百六十六天。一切都是設定好的。

而且，你知道撲克牌上的頭像，都有對應的人物存在嗎？

四張 K 代表著四位君王，四張 Q 代表著四位皇后，四張 J 則代表著四位騎士。

這篇左撇子就要來介紹撲克牌上的祕密，我們以最常被使用的法式撲克牌為例，告訴你 K、Q、J 上的人頭代表著誰，與它們相關的電影。

大衛王（David）是以色列歷史中最出色的君王之一，他兒子是聖經中最聰明的君王──索羅門王（King Solomon），都是聖經故事中有名的人物。

大衛是智勇雙全的代表，小時候是個愛唱歌的牧羊人，他那

左撇子的
電影博物館

些已經成人的哥哥們，當時正在軍中對抗強大的非利士人，非利士人派出了巨人——哥利亞，由於他的身材高大威武，他在以色列人營外叫陣，沒有上來單挑。

剛好，年紀小小的大衛要幫家人送東西給哥哥們，看到這種狀況就自告奮勇說要上陣！這小子因為盔甲太大而變得像小呆瓜一樣，也不知道哪來的勇氣，後來乾脆連盔甲都不穿，給他的武器也不帶了！就這樣以牧羊人的打扮上陣。

上陣後，哥利亞看到這個不稱頭的傢伙，也不禁笑了出來，就像是摔角選手碰到國小生說要來單挑一樣，哥利亞就讓他個幾招，想不到一招就被秒殺了！

前面說大衛是個牧羊人，平常牧羊的時候除了唱歌外，也會驅趕狼群，這次也一樣，平常練什麼上場就做什麼，他撿起地上的石頭，用布包了起來，拉住尾端在天空甩，在離心力的加速下，石頭就被發射了出去！不偏不倚地命中哥利亞的太陽穴，巨人就這樣子倒了……

這就是大衛戰勝巨人哥利亞的故事，這故事告訴我們……就算欺負小鬼也要認真打，不然輸了就糗了。史上第一的暢銷書《聖經》會把你記在上面喔！

哥利亞在電影裡時常被提到，以被「以小博大」當作案例被傳頌，跟「龜兔賽跑」的兔子一樣可憐。

勇敢的大衛之後成了以色列人的王，以色列國旗上的六芒星，就叫做大衛之星。我

們在看許多納粹電影時，大家可以注意一下，納粹就是用「大衛之星」來標記猶太人的。

說回大衛，這個智勇雙全又愛唱歌的年輕人，也寫了不少的詩讚美上帝，聖經裡頭的詩篇就是他的詩，每一本聖經從中對半分，就是詩篇了！他也常常被叫到上一個國王索羅的旁邊，用豎琴伴奏唱歌給他聽，所以代表著大衛的黑桃 K 時常會出現豎琴，只是我們常用的法國式撲克牌沒有出現。

黑桃 K 的右手從很早的版本就不見了，其他王都有右手（梅花 K 是後來才不見的），不過大衛王本來就是左撇子，所以少了右手也不影響。

紅心 K ── 查理曼大帝

查理曼大帝（Charlemagne）是神聖羅馬帝國的開國皇帝，他在位時，將領土擴張至幾乎整個西歐，被稱為「歐洲之父」。

查理曼大帝本來是有鬍子的，早期的紅心 K 也有鬍子。不過，他現在是撲克牌上唯一一個沒有鬍子的 K，據說是當時刻樣板的工匠失手將他的鬍子去掉，結果這個樣板流傳至今，我們可以用有沒有鬍子分辨出他。

另外，查理曼大帝的圖像是唯一一將劍藏在頭後的。

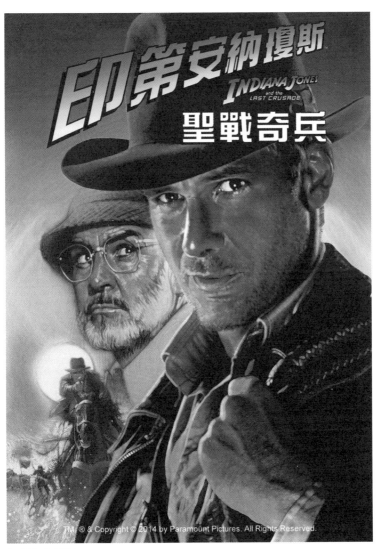

圖片提供：得利影視

查理曼大帝雖是歷史名人，不過出現在電影中最有名的彩蛋，反而沒有露臉。

印第安納瓊斯的《聖戰奇兵》中，印第安納‧瓊斯的爸爸亨利‧瓊斯以智取勝，趕鳥上天，擊落敵軍飛機之後，對著兒子說：「我突然想到查理曼大帝說過：『讓我的軍隊成為石頭、樹與天上的飛鳥』。」（I suddenly remembered my Charlemagne: Let my armies be the rocks and the trees and the birds in the sky.）

儘管這段話非常有名，不過沒有證據顯示查理曼大帝說過這句話。

方塊 K —— 凱撒

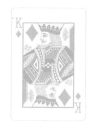

凱撒（Caesar）也是歷史上知名的人物，是羅馬時期傑出的軍事家、政治家，名言是：「我來、我見、我征服。」

其實凱薩說起來並不是國王，因為他在稱王前就被暗殺了。

他在共和時期成為了軍事家與政治家，組成的前三頭同盟，為羅馬擴張領土。權力越來越大後，實行獨裁，並在差點稱帝前，被自己的好朋友刺殺了。

這些典故常常被拿來作為電影或歌劇的題材。

雖然他來不及稱帝，不過他已經為繼任者屋大維（Octavius）打好帝制的基礎，被

左撇子的
電影博物館

認為是羅馬帝國第一任的無冕帝王，所以大家還是稱他為凱薩大帝。

凱薩跟大部分的獨裁者一樣，喜歡把自己的頭印在貨幣上。

耶穌在被問到賦稅這個問題時，也講過一句很有名的話：「把凱薩的歸給凱薩，把上帝的歸給上帝」，巧妙的避開想定罪於他的問題，所以這句話也常被用於電影臺詞。

例如《鋼鐵人》的東尼史塔克在電影的一開始，剛拿到獎盃時，直接把獎盃丟給了賭場中裝成凱薩的人員，說：「把凱薩的歸給凱薩。」

因此，在撲克牌上面，凱薩是唯一一位被畫成側面的，也就是他在錢幣上的樣子。

另外，他的手是空的，其他國王都是執刀，只有凱薩是背後有斧頭。

凱撒除了是軍事家之外，鮮少有人知道，其實

這四位代表 K 的君王還有一個共通點──他們疑似都是左撇子。其中大衛是不是左撇子比較不確定，不過根據米開朗基羅的大衛像，他是左手拿武器，在聖經記載的資料中，大衛王底下最精良的戰士，通通都是左撇子！這真是一項奇妙的巧合。（咳咳）

為什麼要選這四位君王作為 K 圖像的代表呢？早期撲克牌的設計確實是沒有統一，直到法國政府於一八一三年規定製造商要以這四人為標準圖像，才留下了這項傳統。

他的文學造詣相當深厚，是當代有名的文學家，由於後來的人將他神格化，所以這些著作都已銷毀，只留下他自己寫的《高盧戰紀》（*Commentaries on the Gallic War*）❶。

他也發明了凱撒密碼，這我們在前一篇文章中有提到。

凱撒曾經說過，他是因為看到某位國王在跟他同樣年紀時，已經統一天下了，所以才開始奮發向上的！而那位國王就是代表梅花 K 的那位，讓我們繼續看下去。

梅花 K ── 亞歷山大大帝

亞歷山大大帝（Alexander the Great），歷史上最會打仗的君王之一，在繼承了父親的王國後，只用十三年就打下了「當時的」全世界，領土涵蓋歐、亞、非，比葉問還能打！當他統治天下時也才三十歲而已，不過他三十幾歲就死了……

圖片提供：得利影視

亞歷山大很年輕就繼位了，據說他老爸還在世時，以前每攻下一塊土地，他都會在那邊吵：「我爸都不留點土地讓我征服嗎？」是有這麼好戰就對了……

這樣的題材當然會出現在電影裡面，最有名的是柯林・法洛（Colin Farrell）和安潔莉納・裘莉（Angelina Jolie）演的傳記電影《亞歷山大帝》（Alexander）。

紙牌 Q 與它們的電影

接下來要介紹的四位皇后，通常有兩個版本，左撇子一樣採用的是比較有傳統歷史的 French deck，他們選用的四位皇后是歷史上比較有名的。

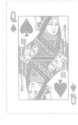

黑桃 Q ——雅典娜

希臘神話的女神——雅典娜（Athena），相信大家一定不陌生，希臘的首都「雅典」，就是以她為名。

她也算是集很多能力於一身的女神，是發明紡織、造房子、造船等的手工藝之神，既是智慧女神，同時又是女武神。

在特洛伊戰爭（Trojan war）中，雅典娜出力不少，阿基里斯生病是她治療的，也是她吹氣讓赫克特射向阿基里斯的長槍偏掉。由於還有女武神的身分，所以可以在撲克牌上看到武器，也是唯一一位有武器的Q。

紅心Q——友第德

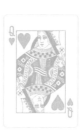

紅心Q不是《愛麗絲夢遊仙境》裡的紅心皇后，是聖經故事中的角色，英文是Judith，不過這名字的典故是聖經中猶太人的故事，要用希伯來文發音——友第德。

友第德在聖經的描述中是位勇敢的寡婦，在亞述大軍入侵時，猶太男人們無力抵抗，反而是這位美麗的寡婦，想出策略並且勇敢執行，色誘進入了敵方主帥營帳，斬了主帥的頭再逃出敵營，讓失去主帥的敵方潰散。這是歷史上第一個有文字記載的「美人計」。

這算是在猶太歷史上有名的一個故事，不過許多基督徒還都不知道有這段故事。因為現在基督徒的聖經版本把這個故事刪掉了。由於這邊的爭議很大，在此就暫不討論了。

左撇子的
電影博物館

方塊 Q —— 拉結

Rachel 是誰？唸做「瑞秋」嗎？不，應該唸「拉結」，因為這是希伯來文。

拉結又是一位聖經人物，她老公雅各（Jacob）比較有名，對現在的以色列人來說很有地位，跟他哥哥以掃（Esau）是聖經中很有名的一對兄弟。

兄弟這種關係，在聖經舊約的時候都滿不好的，最早的謀殺案也是哥哥殺了弟弟，而以掃跟雅各這對兄弟也是，為了長子名分撕破臉。然後雅各自己生下來的兄弟也是彼此廝殺⋯⋯

「兩國在你腹中，兩族要從你身內分出。這族必強於那族，將來大的要服事小的。」

讓你的電影更好看

《波西傑克森：神火之賊》是二〇一〇年上映的奇幻電影，劇本源自於同名的青少年小說，諸位主角是各位大神的孩子，例如海神波賽頓、雅典娜、荷米斯的孩子，也就是俗稱的神二代啦！

在電影之中，雅典娜也有出現，設定上就如同希臘神話中一樣，為工藝、家庭藝術、戰略、和平及智慧女神。

這部電影的評價沒有很好，比較讓人驚訝的是，竟然可以拍出續集《波西傑克森：妖魔之海》，在二〇一三年上映，票房依舊慘烈，終於讓片商打消了三部曲的念頭。

圖片提供：得利影視

另外，《聖鬥士星矢》也有戰鬥女神雅典娜，以逼聖鬥士們燃燒生命的慣老闆聞名。

雅各的媽媽得到上帝的指示是這樣說的，特別是最後一句話，大的要服事小的，這跟古代「長子最大」的慣例各不相同。於是，以掃與雅各這對兄弟的對決似乎在所難免。

以掃有一次打獵回來渴得要死，弟弟雅各用他煮的紅豆湯跟他換長子名分，哥哥說：「我都要死了，還要長子名分幹嘛？」就這樣交換了長子名分。

口頭上是一回事，實際上又是一回事。

後來父親過世前，要給予長子最後的祝福，雅各把自己裝成哥哥的樣子，靠著父親眼睛不好，得到了最後的祝福，這讓哥哥以掃非常生氣，要殺雅各。

於是雅各開始了逃難的生活，逃到舅舅家去，卻看中了貌美的小表妹。

對於舅舅來說，我家借你躲，你居然還要把我女兒？這誰受得了！於是，他要求雅各為他工作七年才肯答應。雅各就真的這樣在舅舅家當長工七年啊。

古人奴性是很強的。

工作了七年，舅舅把自己的兩個女兒讓雅各挑，姊姊長得比較不好看，妹妹是原本雅各喜歡的那個，舅舅問他要哪個？雅各當然口體都誠實的選擇了妹妹啊！

於是舅舅說：「因為你的誠實，所以姊姊也交給你了。」（強迫推銷的概念）

不開玩笑了！上面三行其實一看就是隔壁棚的神話，不過叔叔的婚約確實是一場騙局。舅舅讓雅各娶回家的是比較不好看的姊姊，理由是「沒有妹妹先出嫁的道理」，舅

舅這種不實廣告真的太誇張，只是古代也沒有消基會，沒得抗議！

於是，雅各就再默默地為舅舅工作七年。所幸，這次終於把心愛的表妹娶回家，也就是後來被放到方塊 Q 上的拉結！

雅各跟兩個妻子還有侍女們一共生了十二個兒子，這就變成以色列有名的十二支派。

其中雅各最愛的兩個兒子約瑟和便雅憫都是拉結生的，結果因為太寵愛約瑟，害他被嫉妒的哥哥們賣掉當奴隸。但是輾轉之後，他變成了埃及的宰相，這又是另一個故事了。

那雅各為什麼重要呢？因為他在回去跟哥哥重修舊好的路上跟天使打架，打贏了就改名為「以色列」，在希伯來語的意思是「與天使搏鬥者」。雅各，也就是以色列，就是現在以色列人的祖先。

那他的老婆拉結，就是以色列民族之母了。除此之外，本身沒什麼特別的。

梅花 Q ── 阿金尼

梅花 Q 的代表人物應該是虛構人物。據說是由拉丁文的「皇后」（Regina）重組而成的。主要是紀念玫瑰（薔薇）戰爭的終結。

玫瑰戰爭主要是英國王權的內戰，由兩家——蘭開斯特家族（紅玫瑰）和約克家族（白玫瑰）互相對戰長達三十年。

首先把這場戰爭美化為「玫瑰」戰爭的是莎士比亞，他在《亨利六世》劇中用兩家族的家徽當代表。

戰爭的結束以兩家族的聯姻劃下句點，歷史進入了「都鐸王朝」時代，據說梅花皇后手上拿著紅白玫瑰，就是為了紀念這戰爭。

紙牌 J 與它們的電影

黑桃 J ── 歐吉爾

歐吉爾（Ogier the Dane，丹麥文是 Holger Danske），他是法文古史詩《武功歌》（Chanson de geste）所傳頌的騎士，是傳說中的英雄。他以查理曼大帝的騎士登場，也就是前面的紅心 K。

後來則有不同版本的故事。

丹麥的作家 Kristiern Pedersen，依照法文的小說翻譯，出版了丹麥文的 Olger.

左撇子的
電影博物館

Danskes krönike，裡面說到歐吉爾本來是丹麥國王的兒子，在查理曼大帝攻打丹麥後，歐吉爾被送到查理曼大帝那邊當人質。

據說，歐吉爾在當質子時依舊表現出王子的氣度，得到相當的支持，不過在一次事件中得罪查理曼大帝，又逃離了出去，並成為了傳說中的王，帶領著當地居民對抗著入侵者。又有傳說，他最後回到了丹麥的城堡裡永遠地沉睡，若再發生危難，他將會再次舉劍保衛人民。

現在城堡還是看得到他的雕像。他的鬍子長及地，手握著長劍沉睡。

在二戰時期，有反抗組織就取名為 Holger Danske，向丹麥傳說的英雄致敬，就是我們的黑桃 J。

黑桃 J 上的騎士，手執未出鞘的劍，或許就是歐吉爾沉睡等待拔劍的模樣吧。（不過他就要睜著眼睡覺了。）

黑桃 J 本來沒有鬍子，直到最近的版本才長出鬍子來。

▍紅心 J —— 拉海爾

拉海爾（La Hire），原意為古法文中的「憤怒」，是聖女貞德底下的騎士，百年

戰爭中法蘭西王國的軍事指揮官。

由於他是貞德的重要夥伴，所以在關於聖女貞德的電影都會有他的出現，不論是一九四八年維克多・弗萊明（Victor Fleming）導演的版本、一九九九年盧貝松（Luc Besson）導演的版本等等都是，連遊戲《世紀帝國》中都有出現。

紅心 J 其實最早是拿著棍子，隨著版本演變，手上變成拿著葉子，背後再附上斧頭。

拿著葉子或是羽毛，成為了愛心 J 的特色。

方塊 J —— 赫克特

赫克特（Hector），是特洛伊的第一勇士，被稱為「特洛伊的城牆」，有他在就可以保護特洛伊。

他可能是大家比較熟悉的一位 J 了，因為電影《特洛伊：木馬屠城》中把這段故事拍出來了。

特洛伊在史詩「伊里亞德」中的故事很長，是一段由於女神互鬥，導致人間大亂，產生一場長達十年的戰爭。電影版的取了片段精華，改編故事成為一場戰役，並且讓赫

克特成為一位悲劇英雄。

故事是這樣的：

赫克特的小帥哥弟弟搶了「世界上最美的女人」海倫，因為她是別國國王的女人，所以引發了兩國戰爭！

身為大王子的赫克特對自己的弟弟作為不能接受，公開反對二王子因為私事而使得國家陷入危難。只是，特洛伊國王就是寵愛他的小兒子，不肯把海倫送回國，寧願讓自己的國民承受戰爭。

但是，當希臘大軍壓陣到特洛伊時，赫克特毅然決然地挺身承擔，率領特洛伊人對抗希臘大

「百年戰爭」是英格蘭王國與法蘭西王國兩國之間的戰爭，時間長達一百一十六年，至今依舊是世上最長的戰爭之一。在這一百年中，確立了法國騎士精神的榮耀性，諷刺地也是在百年之戰的終結，也一同將騎士精神給埋葬了。

法國依靠著騎士抵禦著英國的入侵，英國由於跨海出征他國，採用較多的雇傭兵，其中以長弓兵最為有名。

在英國幾次的勝利後，改變了以往「騎兵勝步兵」的觀念，騎兵地位不斷下降。居於劣勢的法國，在聖女貞德出現之後，才引發奇蹟逆轉劣勢。雖然聖女貞德最後還是失敗，並且被英格蘭以異端、女巫判刑，最終以火刑收場。但是，這一把火激起了法國人的民族氣勢，最終百年戰爭以法國慘勝收場。這場百年戰爭讓人民哭了百年，也造就了兩國的新局勢。

英國失去了歐陸的領地，所以改往海上發展，也才有未來的海上強權日不落帝國。

《聖女貞德》是盧貝松導演於一九九九年拍攝的法國歷史片，演員陣容也很堅強，其中蜜拉‧喬娃維琪（Milla Jovovich）與盧貝松在一九九五年的《第五元素》後再次攜手合作，兩人在《第五元素》（The Fifth Element）中獲得了相當大的成功，名利雙收之外，還墜入愛河，一九九七年兩人結婚，卻於電影上映同年離婚。

軍，因為他是特洛伊的第一勇士。

另一方面，希臘的第一勇士——阿基里斯（Achilles，就是你腳上「阿基里斯腱」的那個阿基里斯），他因為私事跟希臘的統帥吵起來，結果這場戰爭中要他去打仗的軍令，阿基里斯通通已讀不回。

歷史上還有一個人也這麼做，他叫岳飛，然後他就死掉了。

不過，阿基里斯不愧是女神之子，神二代就是可以擺爛，而且沒人敢對他怎樣。

只是，希臘的戰事就麻煩了，特洛伊完全打不下，也沒人打得過赫克特，希臘一方的軍士死傷無數。

阿基里斯的超級好朋友——帕特羅克洛斯（Patroclus）看不下去，於是偷偷穿著阿基里斯的裝甲上陣，結果一下字就被赫克特宰了。

這時阿基里斯又生氣了！

因為這個超級好朋友真的是超級好朋友，好到讓一堆史學家討論他們是不是戀人關係，因為個性暴怒的阿基里斯只對帕特羅克洛斯溫柔，而且根據阿基里斯的遺願，他們死後是合葬在一起的。

不管怎麼樣，本來拒絕出戰的阿基里斯，氣到衝到特洛伊城外不停地喊著赫克特的名字，要求單挑！

激戰之後，赫克特被阿基里斯殺死，阿基里斯還將他的屍體綁在戰車上拖行，並且不給赫克特安葬，以宣洩他的怒火。

一直到後來特洛伊的國王親自冒險與阿基里斯見面，才要回赫克特的屍體。

從電影故事看到這邊，可能只覺得赫克特是個悲劇英雄，甚至是個冤大頭，弟弟風流奪美人，責任他扛，還被阿基里斯殺掉。

但是，赫克特被稱為「特洛伊的城牆」實在當之無愧。

因為從史詩的敘述來看，希臘的大軍不只是希臘而已，是「曾經追求過海倫的王子們」的國家都派兵來了！是聯軍啊！（這又是另一個故事了。）

赫克特領一國對抗聯軍，撐了將近十年。直到他死後，特洛伊才被「特洛伊木馬」給攻陷屠城。

這就是值得尊敬的悲劇英雄，方塊 J。

梅花 J —— 蘭斯洛特

蘭斯洛特（Lancelot）是亞瑟王的圓桌武士之一，也是最有名最關鍵的圓桌武士，成敗都在於他。

他深深受到亞瑟王的信任，並且貢獻了相當多的勝利。只是他也搶了亞瑟王的妻子，王后桂妮薇兒，這段私情間接地導致圓桌武士的毀滅。

事情是這樣的。

蘭斯洛特私底下與王后戀愛，這段感情當然被其他騎士非議，於是蘭斯洛特便與懷疑他們的騎士決鬥，來捍衛王后的名聲。

但是，蘭斯洛特一刀把對手的頭劈開，引起了更多騎士的不滿！

後來，亞瑟王的外甥（同時也可能是亞瑟王亂倫的私生子）莫德雷德（Mordred）與其他幾名騎士偷偷潛入王后的宮中抓猴，抓到了正在幽會的蘭斯洛特跟王后，雖然蘭斯洛特奮勇殺出一條生路，不過留下來的王后則是被亞瑟王宣判火刑。

想不到，蘭斯洛特竟然又出現在刑場，把王后救走。

雖然蘭斯洛特在王后身邊進進出出的，殺了不少騎士，也造成圓桌武士的分裂，不過這都不是主因，主因在後續。

外遇的老婆被「英雄救美」走了，頭上綠綠的亞瑟王當然不能忍，決定調動人馬跟蘭斯洛特決一死戰！並把國內的大小事都交給剛剛提到的外甥莫德雷德。

更想不到的事情來了！

左撇子的
電影博物館

外甥竟然就篡位了！

他也想要把王后變成自己的王后啊！（所以他這麼積極去抓猴根本就是眼紅嘛。）

內憂外患的亞瑟王只好趕快回去攻打篡位的外甥，展開了被稱為「卡姆蘭戰役」的戰爭，同時也是亞瑟王傳說中的最後一場戰爭，這場戰爭中兩敗俱傷，莫德雷德死亡，圓桌武士幾乎都喪命，亞瑟王本人也受到致命的重傷，將王者之劍交回給湖中女神後，消失於人間。

這就是蘭斯洛特在亞瑟王神話中最重要的一個片段。

蘭斯洛特出現的電影相當多，例如《亞瑟王》（*King Arthur*）中，克萊夫‧歐文（Clive Owen）飾演亞瑟王；綺拉‧奈特莉（Keira Knightley）飾演王后桂妮薇兒（Guinevere），伊恩‧葛魯佛（Ioan Gruffudd）飾演蘭斯洛特。

《博物館驚魂夜3》（*Night at the Museum: Secret of the Tomb*）到了倫敦的大英博物館，當然也要把亞瑟王的元素加進去。

蘭斯洛特在博物館復活，還跟飾演亞瑟王的休傑克曼鬥上了一段。

（看過這篇的就知道為什麼身為圓桌武士的蘭斯洛特，要跟亞瑟王吵架了。）

《金牌特務》（*Kingsman*）中一開始出現的特務，也是背負「蘭斯洛特」之名的金

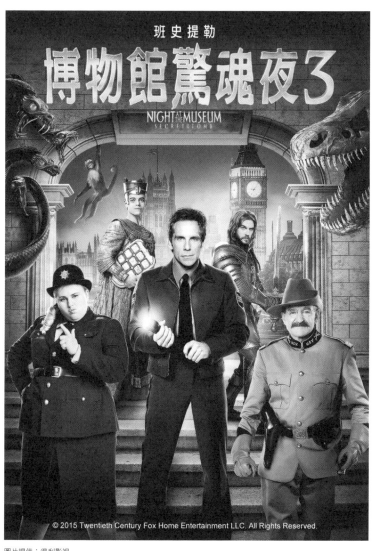

圖片提供：得利影視

左撇子的
電影博物館

牌特務，同時也是後來主角們爭搶此稱號的騎士名。

附帶一提，柯林弗斯代表的騎士名為「加拉哈德」，是蘭斯洛特的兒子，聖杯騎士。

（這又是另外的故事了）

早期的梅花 J，有些版本會在他的帽子上加上一根羽毛，隨著時代演變，現在變成帽子上有一片葉子。

以上就是這次的長知識！除了透過撲克牌來學這些人物之外，未來看電影時也可能用得到喔。

最常被使用的可能是推理電影。

例如，死前訊息如果是放了張「方塊 K」，可能代表著自己的好友刺殺他。如果是「梅花 J」，可能是跟外遇有關。

希望未來有機會把這些知識運用到電影上。

註釋 ——

1 《高盧戰紀》是凱薩描述自己從西元前五十八年到西元前五十年擔任高盧行省省長時的事件隨記，全書共分成八卷。

It's not what you know. It's what you can prove in court.
– *Law Abiding Citizen* –

法律。

Law

- 有證據也關不了！讓罪犯逍遙法外的「毒樹果實理論」
- 從《十二怒漢》、《失控的陪審團》看陪審制的光明與黑暗

有證據也關不了！

讓罪犯逍遙法外的「毒樹果實理論」

證據確鑿，就真的能夠定罪嗎？許多好萊塢的法庭戲都會利用法理上的 bug 來創造峰迴路轉的劇情。其中「毒樹果實理論」（Fruit of the poisonous tree）是最常用的哏之一。

大家先來望文生義一下，假設一棵樹有毒，那麼它長出來的果實是否也有毒？這樣的果實，還適合被採收或取用嗎？

這個概念運用到法律上，指的到底是什麼狀況？臺灣法律是否適用這個法理？對當事人來說到底是利多還是弊多？

本篇就讓左撇子來長長你的法律知識吧！

經典法律電影──《破綻》

在《破綻》（Fracture）中，安東尼·霍普金斯不只是站在監牢後冷冷地觀看，還精心設計了一樁完美謀殺案，當中使用的手法讓人印象深刻，也是本篇文章想探討的主題，以下先簡單介紹一下劇情：

泰德·克洛佛（Ted Crawford）是個善於觀察事物破綻的科學家，在得知自己的年輕老婆跟某個警官搞外遇後，他默默地等待機會，而老婆與情夫都以為他不知情。某天夜晚，他終於對老婆的腦袋開了一槍，並設計了一個局，等待警官上門。

被逮捕後，他也很乾脆地招供說

讓你的電影更好看

《破綻》導演為葛瑞格利·霍布里（Gregory Hoblit），前作《驚悚》（Primal Fear）與《哈特戰爭》（Hart's War），對於法律也都有深入的探討，被喻為他的「法律三部曲」。

《破綻》是二○○七年的電影，當中兩位主角都是左撇子很欣賞的演員。其中一個當然就是影帝──安東尼·霍普金斯囉，任何懸疑片只要有他的加持，整個氛圍就是不一樣，其代表作《沉默的羔羊》（The Silence of the Lambs）可說是經典中的經典。他在片中飾演的漢尼拔，儼然已成為智慧型連續殺人魔的典範。特有的深沉感，讓所有觀眾都猜不透他的想法，表面像是平靜無波的湖水一樣，冷冷地在一旁看著你，湖底卻是暗潮洶湧，深不可測。

另一位主角是萊恩·葛斯林（Ryan Gosling），當時他已經從《手札情緣》（The Notebook）中得到大家的喜愛，後期又以《樂來越愛你》（La La Land）、《新銀翼殺手》（Blade Runner 2049）再創巔峰，至今依舊帥氣不減。

帥不是重點，重點是當時這麼年輕的一個演員，竟然有機會跟資深影帝同臺飆戲，在一段封閉而且採極近景的對手戲中，表現竟然毫不遜色，相當值得欣賞。

老婆是他殺的，並且乖乖交出手上的槍，一點都沒有要反抗的意思。

由於命案現場場封閉，凶器以及自白都已經取得，這個看似罪證確鑿的案子，就交由萊恩‧葛斯林飾演的檢察官威利處理，作為他在跳槽前的最後一個案子。

審判前，警察還私底下提醒威利，他覺得這老頭怪怪的，似乎隱瞞著什麼，不過也說不上來哪裡不對勁，威利則是不以為意，反正該拿到的證據都拿到了。

沒想到看似百分之百會定罪的案子，就在出庭的瞬間被逆轉，泰德公布，說逮捕他的警官跟他的老婆有一腿，引用法律上的毒樹果實理論，讓他的自白不成立，甚至後來發現，所謂的凶器──也就是那把手槍，根本就沒有開過槍……總之所有能成為證據的東西，都被他一一消滅了。一切都照著泰德的設計在走，到底威利該怎麼辦呢？

毒樹果實理論

請先試想這個狀況：假設警察對犯人嚴刑拷打來逼供，犯人才願意認罪，寫下自白書，並且告訴警察凶器的藏匿地點，後來也確實找到了符合血跡比對的凶器，那這份自白書以及凶器，能不能視為證據呢？

根據「毒樹果實理論」，答案是：都不能。

這個理論於一九二〇年美國的西爾沃恩木材公司訴美國案（Silverthorne Lumber Co. v. U.S.）被首次提出，美國聯邦特勤人員用非法手段取得當事人的帳冊，意圖證明其有逃稅之嫌，最終獲判無罪。

簡單來說，如果你是靠「非法」手段取得第一個證據，那麼透過此證據延伸出來的其他證據都不能算數，因為有毒的果樹，長出來的果實也是有毒的。

我們看電影或影集常常看到，攻防雙方會針對彼此的證據提出反駁。有人會就「合理性」來排除對方的證據，例如，在當下的時間和狀況下，該證人理應是看不到兇手的，那麼證人的供詞當然就不足以採信。不過，最高竿的「大絕招」還是毒樹果實理論。

明知兇手就是用這把刀當兇器，但卻因為毒樹果實理論而被排除掉，成了一樁「沒有兇器的兇殺案」。

大家一定覺得很奇怪，這有道理嗎？就算逼供是不對的好了，但兇器比對結果是真的啊，應該被拿來當證據才對。嗯……就這點來說的確沒錯，不過換個角度想，這樣的做法會衍生一些問題。

你想想，如果你是警察，內心早就認定對方有罪，也知道兇器可以算證據，那就來逼供就好了啊！就算前面的自白書不算數也沒差，只要壓榨出後續的延伸證據，足以證明他就是兇手就 OK 啦！

反正知道犯罪過程後，要找到證據也就不難了，那就不客氣地打下去吧！

那……萬一打錯人怎麼辦？另外，所謂的「非法」手段，也包括警察用竊取、脅迫等方式去取證喔，因為若是不這麼限制，那以後警察不就可以隨意監聽任何人的電話？有罪的話就會被立馬舉發，沒罪的你當然沒什麼感覺，但你的隱私可就無所遁形了，那我們的自由、人權何在？

就是為了防堵這樣的現象，毒樹果實理論才因應而生。

該理論本是保護人民不會在受審時被用刑，可惜在這部電影被安東尼拿來利用，成了消除證據的利器。

這樣的理論在電影中看起來很酷，實際上是這樣子嗎？臺灣又適不適用？

英美法 vs 歐陸法

在好萊塢的法庭電影中，我們常聽到律師喊抗議，法官說抗議有效，接著轉向陪審團說此段供詞無效，請陪審團不要將此段供詞列入證據。（就是叫你當作沒看到啦！）

就像經典的電影——《十二怒漢》（12 Angry Men）一樣，陪審團最後會在小房間中，重新拿來「可成立」的證據來討論，去判定被告到底有沒有罪，如果有罪，法官才去裁決

刑期。

以上都是「英美法」，好萊塢當然是以美國為主，相信大家對這樣的程序不陌生。

如同前面所提，英美比較在意人權問題，所以強調「程序」要正確，《破綻》中使用的理論就是在此框架下。

相對於英美法，就是另一個派系的「歐陸法」，主要適用於歐洲大陸的國家。

歐陸法採用「發現真實主義」，即重點在於「找出事實真相」。

在這樣的前提下，開庭就是為了抽絲剝繭找出整件事情的真相，然後法官再判有罪或是無罪，跟美國不一樣，歐陸法是沒有勝訴、敗訴的。

從這個角度看來，歐洲跟美國的文化差異，不管是在法律或運動都是不同的，美國

《十二怒漢》可以說是法律片的經典！被譽為「最偉大的法庭片、辯證推理片」。這部一九五七年的電影，絕大部分的時間都在「陪審團室」這個單一場景進行，而且還是黑白的電影，但是完全不會覺得無聊，透過精妙的辯白對話，從最開始幾乎是一面倒覺得「有罪」，慢慢扭轉局勢，不但揭露了更多客觀的事證判斷，也讓每一位成員的個性被顯露出來。故事精采萬分，直到現代依舊是電影人，甚至是法律人，都一定會推薦的佳作。

雖然有十二位陪審團成員這麼多，但是節奏一點都不緩慢，一樣是透過他們彼此之間的互動來進行，流暢地創造出十二人鮮明的個性。

在電影的最後，有一幕如同舞台劇的走位安排，在畫面上十分具有張力，同時也是劇本最大的破口，此幕堪為影史最著名的一幕，就如同達文西《最後的晚餐》的座位安排一樣，從它之後只有被致敬的地位。

盛行的運動就是一定要比出個勝負來，沒有和局這回事。不管是籃球、棒球都一樣，就連到法庭上都要拚輸贏……

兩種法系不同之處，除了一個重視程序，一個重視真相，還有另一個很明顯的不同，那就是英美法系都有陪審團制度。

陪審團制度有利有弊，優點是不怕法官被收買或是獨斷獨行、太過主觀等等。缺點則是陪審團的成員可能會被影響，而且沒受過什麼法律訓練，容易被間接證據干擾。

加上之前提及的種種，現在大家終於可以理解為什麼會有毒樹果實理論了。一來是為了保護人權，二來是陪審團通常不具有法律專長，需要法官來審查證據是否真的可作為證據。

讓我們重新想一次好萊塢電影中的法庭流程。

我們會看到檢察官提出物證、人證等，試圖證明被告有罪，然後辯護律師則擋在被告前幫他推掉這些證據，在交互攻防下，有爭議或是違反程序時就由法官來裁定陪審團要不要採納，最後就從未被刪去的證據中讓陪審團判定有罪、無罪，這個判定是要讓所有陪審團人員「一致」通過，然後法官知道有罪、無罪後，判定刑期以及勝訴、敗訴。

像電影中安東尼把證據都消滅了，陪審團只剩下毫無證據力的證據，最終也只能判他無罪了。

臺灣的刑事訴訟法

電影是這樣演，那臺灣的實際狀況是如何呢？

前面說英美法系重程序（嚴格來說，毒樹果實理論以美國法為主，因為由美國案所生），歐陸法系重事實真相。

臺灣為歐陸法系，沒有陪審團制度，由法官來審判有罪無罪。

不過，臺灣的法律中也有英美法系的證據排除法。

刑事訴訟法一五六條第一項：

「被告之自白，非出於強暴、脅迫、利誘、詐欺、疲勞訊問、違法羈押或其他不正之方法，且與事實相符者，得為證據。」

簡單來說，就是警察逮到人之後不能用電話簿隔著打人，也不能科學辦案用文明利器——「電擊棒」電人，都要照規矩來，不能用非正當手續取得證據，否則證據無效，以保護「清白的」當事人。

所以，臺灣是有證據排除法的，只是如前文所述，有時候關鍵的證據被排除後，就會產生無法「發現真相」的狀況，導致罪犯逃脫，於是，在刑事訴訟法一五八條第四項又補充了⋯

「除法律另有規定外，實施刑事訴訟程序之公務員因違背法定程序取得之證據，其有無證據能力之認定，應審酌人權保障及公共利益之均衡維護。」

舉例來說，如果犯人被逼供出核彈頭準備轟向臺灣，並且自白出核彈頭的位置，供應商以及幕後指使者，此時衡量人權與公共利益下，為保護公共安全，此時法官可認為此證據有效，找出幕後指使者。

也就是說，目前「英美法 vs 歐陸法」，也可以極端地想成「人權 vs 公共利益」的對決。

臺灣是站在歐陸制度又選用英美法，可以說是權衡法則，這兩極端的權衡就要靠法官的自由心證了。（自由心證是一個很玄的詞啊）。

英美、歐陸兩極端也都漸漸調整，往中間靠攏，例如英美法對於毒樹果實理論有一些例外，明確地規範哪些證據可用、哪些不可用，而非全權交由法官個人衡量。

例如以下四大例外：

獨立來源（independent source）：該證據雖然受到物染，但它是在一個獨立的、未受污染的來源被發現的，則證據成立。

必然發現（inevitable discovery）：既使證據的來源受汙染，但該證物若透過合法途徑，必然會被發現，那麼證據也算數。

稀釋原則（purged taint exception）：非法行動和被汙染的證據之間的因果關係鏈

過於遙遠。

善意例外（good-faith exception）：搜查令並非根據相當理由而有效，但是執法單位因為善意而執行的蒐證。

即便如此，關於證據排除法，不管對哪個國家來說都是個值得討論的議題，該怎麼拿捏人權與公益，向來有諸多爭議，需要因時因地制宜，所以太過深的法律討論就不在這裡贅述了。

其實本篇主要是提醒各位，法律不會保護「弱勢」，法律只會保護「懂它的人」。偏偏法律是生硬又繁多的，一般人難以親近，若能透過電影學法律知識，是不是有趣又有效率多了？

從《十二怒漢》、《失控的陪審團》

看陪審制的光明與黑暗

法律題材一直都是電影的常客，不論是正經討論審判體制的《十二怒漢》（Twelve Angry Men）、《失控的陪審團》（Runaway Jury），或是議題相關的《軍官與魔鬼》（A Few Good Men）、《魔鬼代言人》（Devil's Advocate）、《重案對決》（Law Abiding Citizen），甚至是親情感人的《大法官》（The Judge）、輕鬆喜劇《王牌大騙子》（Liar Liar）等等，法理上的對決戲碼，總是能發展出扣人心弦的好故事。

（當然，你要說《九品芝麻官》也是可以啦。）

在本篇文章中，左撇子要透

過《十二怒漢》、《失控的陪審團》這兩部經典電影，來跟大家聊聊「陪審團」制度，讓大家認識一下這個臺灣沒有，但是好萊塢電影中卻很常見的場景。

看完這篇，相信不但會讓你的電影更好看，同時也能了解文化上的差異，以及陪審團制度的優缺點。

經典電影《十二怒漢》

先來聊聊《十二怒漢》吧！

一名有前科的貧民窟的少年，被控殺害自己的父親，雜貨店的老闆也表示曾賣過彈簧刀（兇器）

法律議題和陪審團制度，
是好萊塢電影的常見題材。

圖片提供：得利影視

給少年，並且有兩位目擊證人出面指認。法官讓陪審團（十二名成員）退庭商議，這十二人要達成一致的結論，才能決定當事人是有罪還是無罪。

「倘若你們可以提出合理的懷疑，證明被告無罪，基於合理懷疑，陪審團就應作出無罪認定；如果找不出合理懷疑，你們必須基於良知，判決被告有罪，你們的決定必須一致。」

由於所有人證、物證都對被告少年不利，加上會議室相當悶熱，所有人都想趕快投票「有罪」，結束這場會議。唯有一位「八號陪審員」認為當事人無罪。

八號陪審員努力地找尋不合理處，推翻那些看似鐵證如山的證據，一步步扭轉其他陪審員的看法，過程非常精采。

陪審團常出現在法庭電影之中，但是大多數的電影都以律師與檢察官之間的交鋒為主，以陪審團本身為主的電影不多。畢竟從法律流程上來看，陪審團只能從現存的證據來判斷有罪、無罪，並不一定每次都能看到法庭上那些「證據排除」、「邏輯判斷」、「反對」等精采的答辯。

《十二怒漢》之所以在陪審團中會有如此精采的答辯，很可能是出身貧窮的被告根本負擔不起昂貴的律師費，所以律師沒什麼發揮空間，而擔任陪審員的主角，某部分只是取代了律師的功能，因此才有如此出色的答辯過程。

一九七五年的《十二怒漢》在全球影史上不斷被翻拍致敬。包括一九九七年好萊塢重拍了彩色版的《十二怒漢》，雖然評價也不錯，不過相對起來大家都還是推最經典的版本。

二○○七年，俄羅斯版的《十二怒漢：大審叛》也於焉而生。把場景搬到了俄羅斯，由俄羅斯導演尼基塔·米哈爾科夫（Nikita Mikhalkov）拍攝，而他自己也親自演出陪審團主席的角色。藉著電影暗示了人性與情感，以及俄羅斯的國家問題，因此得到了許多好評，並且得到奧斯卡最佳外語片的提名，知名度僅次於原版的黑白版。之後更有中國版的《十二公民》，以及許多舞臺劇，都以《十二怒漢》作為翻拍題材。

讓你的電影更好看

為什麼《十二怒漢》如此受到推崇？因為它的表述形式極為簡單，內涵卻相當深厚。成功之處可歸結為以下三點：

首先，這是部經典的法律片，但是幾乎沒有一般電影會有的法庭元素，包括從頭到尾沒有演出「兇殺案」的始末，畫面上也沒有出現人證和物證。

再者，陪審員共有十二人，每人的個性都相當鮮明，也都有自己的中心思想，左右著投票的選擇，充分顯現出陪審團制度的「人為」問題。

最後，本片最高竿之處莫過於劇情短而簡潔，但是卻高潮迭起。主角在面對被告幾乎證據確鑿的狀況下，力抗其餘十一位陪審員，不卑不亢，慢慢地說服、改變局勢，帶領眾人一一推翻前面那些看似難以推翻的鐵證。

看主角軟硬兼施地為被告爭取一個公平審判的機會，說服其他所有陪審員，是個非常痛快且感動的過程。每次翻案都是一個劇情的高潮，雖然全片沒有使用任何特效，但卻堪稱「不可能的任務」法庭版，精采度十足。

所以在討論「陪審團成員間的思辨」這個議題時，《十二怒漢》就是經典。經典就是會不斷被拿出來致敬，但它永遠無法被超越。

經典電影《失控的陪審團》

二○○三年，《失控的陪審團》則更是成功結合了「陪審團成員間的思辨」與〈陪審團是不是會被操弄？」這兩個元素，更全面地探討陪審團機制，另外還觸及到槍枝議題、科技調查團隊等等，加上眾星雲集，是個在爽度與深度都很值得推薦的電影。

電影把陪審團制度的運作流程講得很詳細，包括公民有「義務」接受徵召，不得拒絕。為了讓陪審團不受外部影響，法官可以隔離陪審團，禁止法官與陪審員私下碰面交流等等。

更令人驚訝的是，原來「陪審團成員的挑選」本身就是技術對決，可以看到雙方律師如何判斷、刪去對己方不利的陪審員。

好比說，陪審員的「信仰」或是「政黨傾向」是否有利於被告，其他諸如不同年齡層、性別、體態的人，在心

圖片來源：得利影視

左撇子的
電影博物館

理學上的表現也會被拿來作為判斷標準。

甚至，有錢的辯方律師團隊還會成立高科技團隊，監控並分析成員的弱點，藉以操弄陪審團的決議。

然而，這次有錢有勢、無所不用其極的辯方團隊踢到了鐵板，電影中的主角們同樣用心理學技巧來混入陪審團，甚至成功地操作陪審團的答案，維持了陪審團之間的正反平衡。

陪審團是不是真的有機會被操弄，是不是只要是人都會有弱點與情感？在這部電影中都有相當多且深入的討論。

現實中的陪審團制度

電影當然是演得比較有張力，而英美法也不一定可以直接套用於臺灣，到底陪審團制度在現

讓你的電影更好看

在此補充一下另外兩部電影──《陪審團的女人》（ Trial by Jury ）與《危險機密》（ The Juror ），恰巧兩部電影的主角都是女性陪審員，案子的被告都是黑道大哥，結果都私下被黑道把她們的兒子拿來當籌碼，威脅她們必須影響陪審團的審判結果。

老實說，兩部電影的評價都普通，如果要選一部推薦的話，可以先看《危險機密》，除了黛咪‧摩爾（Demi Moore）與亞歷‧鮑德溫（Alec Baldwin）同臺飆戲之外，還有童星時期的喬瑟夫‧高登李維（Joseph Gordon-Levitt），粉絲們可以一睹他當時的青澀模樣。

實中是如何，跟電影演的有什麼差別，就是我們即將要探討的部分。

■ 陪審團可說是對「恐龍法官」的制衡

回想一下，這幾年大家對於法官的判決有諸多質疑，很多判決結果都令人傻眼，讓人覺得恐龍法官怎麼那麼多，法院根本就是座侏羅紀公園。

為了不讓法官根據個人好惡決定一切，許多人提議參考美國的陪審團制度，來平衡這樣的現況。

這是個值得討論的面向，不過就這個議題，左撇子想分享一下目前各國使用陪審團制度的現況。

大家可能只知道臺灣沒有陪審團制度，覺得那是英美法體系的國家在用的。

但是你可能不知道，其實……美國也不是很常用。在美國採用陪審團來審的案子，比例上來說低於十％，而且不論是刑事還是民事案件，都有逐年有下降的趨勢。

根據美國司法部的數據，美國所有「重罪」中，採用陪審團制度的比例僅有三％。

即使是美國，大部分的案子都不是採用陪審團制度，這點跟我們想像中的不一樣。

至於陪審團制度使用的比例為什麼會越來越低，可能有三個原因：

一、如同前面《十二怒漢》所暗示的，陪審團通常都是一般人，並沒有受過法學判斷的專業訓練，更可能受到外在媒體、自己生活經驗所影響，不能客觀判斷證據，反而更容易以心證決定一個人的生死。

二、如同《失控的陪審團》，雖然電影是以誇張的方式呈現，但是，陪審團難道沒有被操控的風險在嗎？

三、審理過於複雜與高成本。當陪審團陷入意見分歧，或是要被隔離數天時，審理的過程就會拉長，對於陪審團本身、被告請律師的成本都會拉高。這是最現實，也是主要的原因。

由於以上三點，增加了陪審團制度的成本與不確定性，導致律師們不願意把生死大權交給陪審團決定，因此刑事案件往往會在開庭前，就以「認罪協商」解決，而民事案件會以「庭外和解」處理。

■ 陪審制也有其弊端

只要是制度，就有它的缺點。不可否認，陪審團制度有上述的麻煩存在。至於英美法的起源國──英國，甚至在一九九三年就廢止了民事訴訟中的陪審團制。

即便如此，「陪審團制」與「職業法官制」也並不全然只能擇一，可以混搭成「參審制」。我們來看看其他國家的案例：

日本在二〇〇九年重新實行了法官與市民共同裁決的「裁判員制度」，就是類似參審制，三名法官、六名裁判員，共計九人來共同判決。審判的結果跟美國陪審團制不同，不採用「全員一致」，是採用「多數決」。

也就是說，必須獲得包括法官及裁判員在內的雙方半數以上人員贊成。但是，這多數之中必須要有一位法官包括在內。（如果六位裁判員（市民）都贊成，但是三位法官反對，判決則無效。）

另外值得一提的是韓國，他們從二〇〇八年實施「國民參與裁判制」，也是融合了陪審制與參審制特點的一種制度，不過規則上與日本不太一樣。

所以說，臺灣在爭論的「陪審制」與「職業法官制」，並非只能擇一使用。

其他國家也在摸索著是不是有其他方式可以來改進兩者制度的缺點。

臺灣近年也在推「國民法官」，比較類似日本的「參審制」，也是由三名法官與六名國民法官共同參與審判，有罪無罪的決定，也與日本相似。

最主要其實是讓國民參與審判過程，讓流程透明化，並且也讓法官與國民交流，聽到更多面相的聲音與背景經驗。算是司法改革上重要的一步。

被詬病的「恐龍法官」

在這邊也必須為法官們平反一下。

雖然大家常常在罵「恐龍法官」，覺得法官判決跟民意脫鉤。其實，這句話同時也代表著，國民的法學知識可能是不足的。

當不具備法學知識的民眾來當法官，當判決必須反映民意，又會有新的問題產生。

在臺灣的優質影集《我們與惡的距離》中，政府率先插隊處決了爭議很大的死刑犯，為殺人魔辯護的律師王赦（吳慷仁飾演）說：

「那為什麼我們還要逮捕他，然後浪費兩年開庭、調查啊什麼的。我們抓到他的時候，就一人捅他一刀，把他捅死就好了啊！」

同樣的，《王牌大律師2》（Legal High 2）中的律師為了幫慣犯辯護時，有一段令人省思的臺詞：「如果民意可以決定一切，那就不需要這種拘泥於形式的建築和鄭重繁瑣的手續，也不需要一臉傲慢的老頭子和老太婆！但是，下判決的，絕不是國民的調查問卷，而是我國學識淵博的您們五位！請您們秉承作為司法頂尖人士的信念，進行判斷……懇求您們！」

如果讓沒有任何法學基礎的一般人做判決，會不會淪為問券調查，那些沒主見的人

們會不會看風向做決定？你要將決定交給非專業的人嗎？

著名的波士頓大屠殺

歷史也有案例，例如「波士頓大屠殺」（Boston Massacre）。這是發生在一七七〇年時，還是英國殖民地的波士頓國王街，當時的英軍與民眾發生了衝突，民眾包圍了幾位英國士兵，並且對他們丟擲石塊以及毆打，情急下，英軍士兵對群眾開火，殺死五名平民，另有六人受傷。

當時的意見領袖們紛紛抗議，說這是英軍對殖民地的血腥鎮壓，民意激憤。為英軍辯護的認為士兵不是惡意傷人，所以在審理期間就已經不斷地被輿論攻擊，聲稱他收賄，也遭到人身的威脅。

審判拖了好幾個月才展開，意外的是陪審團給出的答案，竟跟「民意」相反，英軍指揮官獲判無罪！

這件事情持續激化殖民地的民怨，也可以說是引起日後美國獨立的原因之一。儘管如此，後世的法學家對於這個判決是讚譽有加的，審判是符合被告權利且公平的。

152

從奧斯卡看評審制度

我們再用電影圈的盛會「奧斯卡」來舉例吧！

「奧斯卡」入圍的片單太多，評審雖為美國電影藝術與科學學院的會員，不過每個會員能進去的原因不同，並非所有評審都受過電影專業訓練，加上他也不一定有空把每部電影都看完，很有可能只是跟著感覺走，結果頒出來的獎項往往是造勢最多、呼聲最高的電影，結果就變成比財力和行銷了。

民意是可操作的。

如果將公平交給民意來決定，那這國家還需要培育法學人才嗎？也違背了法治的初衷。

大家可以看看各國法院外面的正義女神像，都是一手拿著天秤，一手拿著寶劍，代表著要依照兩肇說法來公平判決，並對罪犯予以制裁。

特別注意的，正義女神像是被「矇眼」的，代表著法律應該是平等、客觀、一視同仁，不受外在條件影響的。

這才是法治！

如果單靠民意來判決，那也等同是人治。

法制國家的珍貴，在於透過系統來做判決，不論是陪審制、職業法官制、參審制，都是其中的一種，而這些系統必須與時俱進，找出最適合當下的制度。

只要是制度都有它的漏洞。就像是《十二怒漢》裡面的臺詞說的一樣：「不論在哪兒，只要碰到偏見，真相總是會被遮蔽。」（Wherever you run into it, prejudice always obscures the truth.）

而我們要做的，只能盡量完善既有的制度，避免讓偏見遮蔽真相，盡量讓公平正義能被實現，這是一條漫長無盡頭的路，不過有更多人理解法普知識，這個進步會比想像中更快來到。

希望這篇「看電影長知識」，能讓大家更理解我們現有的各種制度，未來也有機會利用這法普知識，落實在生活上。

As you know, madness is like gravity...all it takes is a little push.
— *The Dark Knight* —

Economics

經濟。

■ 選A還選B？搞得我好亂啊！秒懂電影中的「賽局理論」

■ 看真實版「鋼鐵人」如何用科技改變世界

選A還選B？搞得我好亂啊！

秒懂電影中的「賽局理論」

大家應該都有聽過「賽局理論」吧！賽局關乎一連串的「選擇」，而「選擇」往往就是在考驗「人性」──大至「要不要殺了這人」，小至「猜拳要出什麼」，全都會讓人陷入選擇深淵。

人性的掙扎與抉擇是最能引起共鳴和興趣的素材，因此電影也常會加入賽局理論，讓劇情更有看頭。

麻煩的是，沒人敢說自己真的「懂」賽局理論，因為太燒腦了。

現在左撇子就要來深入淺出地講一下賽局理論，把最好懂、最實用的部分一次解釋清楚，讓

你的電影更好看！

「賽局理論」是什麼

賽局理論（Game Theory），又稱「博弈論」，就是在任何遊戲或制度中，去思考每個個體的行為所造成的結果，並針對自己最有利的結果去做選擇。

聽起來好像很厲害，但其實古人早就在用這種方法思考了啦！「戰爭」不就像是一種賽局，而「兵法」不就是推敲最佳策略的一種做法嗎？因此古代打仗的戰略其實都算是賽局理論的應用，這樣講大家就懂了吧！

歷史上的經典實例──田忌賽馬

例如《史記》中的〈田忌賽馬〉。用現代大白話來說，就是「孫臏教田忌賭博」啦！

田忌跟齊威王賽馬，雙方將馬匹的戰力分為一軍、二軍、三軍，田忌總是派自己的一軍與對方的一軍打，再派二軍與對方的二軍對戰，以此類推，幾場下來總是屢戰屢敗，原因是他忽略了一個事實──他的馬匹每個等級都比齊威王弱，所以這樣的上場順序是

註定贏不了的。

於是孫臏幫田忌想出了一個「必勝法」，先讓你的三軍去對戰對方的一軍，輸了沒關係，讓你的一軍打對方的二軍，二軍打對方的三軍，結果還是三戰兩勝算你贏，是不是好棒棒？也許手上的馬匹戰力不變，但只要調動出場「順序」，就可改變最終的戰果。

只是，這一切的前提都在於，孫臏已從對方過往的行為推敲出他的出牌順序，才能用這招贏得賽馬。進階點的，要是對方不按牌理出牌，隨意調動出牌順序，恐怕田忌就沒這麼好贏了。如此一來也會有很多變化式要探討。

猜拳也會用到賽局理論

用生活中更簡單的案例來想會更好理解，那就是——猜拳！從小就在玩的，夠簡單，不用講規則了吧。

當然，你一定也碰過有人在猜拳時先告訴你：「我出石頭喔！」這種你以為他在擾亂你的手段。不過，你就可以開始思考：

一、如果他說的是實話，那你出布就可以贏了。

二、如果他說的是謊話，他為了要贏你，那他就會出剪刀來對上你的布。所以你出

布可能會輸。

在這兩種狀況下，你出布可能會贏、可能會輸。

但是，如果你出石頭，在狀況一是平手，在狀況二是贏。在這個前提下，出「石頭」是不是比出「布」好呢？

這可以說是最簡單的賽局理論，不過還不夠完整。

講到賽局理論，就不能不提《美麗境界》

直到二十世紀，數學家馮・諾伊曼（Von Neumann），以賽局理論去解釋「經濟學」，把兩個人的博弈以數學的形式推廣到 n 人，奠定現代賽局理論的初步系統，被喻為「賽局理論之父」。

諾伊曼是二十世紀很重要的數學家，可說是「天才公認的天才」，擁有超高的智商與記憶力，而且在各個領域都有重大的成就。

除了賽局理論之外，諾伊曼同時也是「曼哈頓計劃」成員之一，與電影《模仿遊戲》（The Imitation Game）中的圖靈（Turing）一樣，在計算機領域中有相當重要的地位。

儘管如此，大家還是比較認識後來的數學家約翰・納許（John Nash），因為他在

博弈論中出現「納許平衡」（Nash equilibrium）這個專有名詞，而且他還以此得到諾貝爾經濟學獎。他的傳記電影《美麗境界》也是非常經典。這件事情告訴我們……行銷真的很重要！就算是「連天才都公認的天才」，名氣還是遠不及「凡人公認的天才」。

由於《美麗境界》沒有多提到賽局理論，所以下一段我們就用別的電影來說明吧。

《黑暗騎士》中的賽局理論

《黑暗騎士》（The Dark Knight）是諾蘭導演的代表作之一，IMDb 評價高達九分。

這個系列包含三部曲——《開戰時刻》（Batman Begins）、《黑暗騎士》、《黑暗騎士：黎明昇起》（The Dark Knight Rises），三部串在一起看會更好看，因為每一部都互相呼應。

左撇子個人覺得，每部黑暗騎士系列都有自己的「心理

雙碟珍藏版 TWO-DISC SPECIAL EDITION

黑暗騎士
THE DARK KNIGHT

圖片來源：得利影視

蝙蝠俠的《黑暗騎士》裡大量應用到賽局理論。

學」主題。

《開戰時刻》講的是「恐懼」，韋恩如何克服心中的恐懼，將他害怕的蝙蝠變成了自己的符號；《黑暗騎士》講的是「選擇」，電影中每個人都面臨選擇——女主角選擇愛情、黑白騎士選擇要不要自首、雙面人的硬幣選擇、小丑的「船隻」群體測驗……

《黑暗騎士：黎明昇起》講的是「痛苦」，蝙蝠俠承受著喪失所愛的痛苦，反派承受著身體的痛苦，痛到要戴上呼吸口罩。

重點來了，《黑暗騎士》重點在「選擇」，「如何選擇」就可以呼應著本文的「賽局理論」，因為劇本確實採用了賽局理論的經典案例。

「曼哈頓計劃」可說是二十世紀最重要的一個計畫，這個計畫成為了歷史的轉折點，同時讓人類的科技史正式進入「原子時代」。

一九四一年，日本偷襲珍珠港後，美國對日宣戰，也因此同時將敵方動態看向了同是軸心國的德國。

據傳納粹當時已經開始研發核武器，為了搶先德國開發核武，當代美國最有名的科學家都被聚集了起來開發原子彈，這計畫的名稱就是「曼哈頓計劃」。

曼哈頓計劃成功研發了原子彈，美國擔心日本會頑強抵抗，就像《來自硫磺島的一封信》那樣，戰到最後一兵一卒，結果就是大家知道的，美軍投下了名為「小男孩」、「胖子」的兩顆原子彈，終結了人類史上的第二次世界大戰。

挑戰人性的船隻實驗

在《黑暗騎士》中，有兩艘渡船，一艘載滿了一般老百姓，一艘則是有警備押解的囚犯船，兩艘船都被小丑裝了炸彈。

麻煩的是，引爆自己船上炸彈的控制器都在「另一艘船」上。小丑透過廣播跟大家說，只要先把對方的船炸了，自己就安全了。

此時兩艘船上出現各種聲音。

首先，民眾那船有人開始吵著要趕快按下按鈕，因為另一艘船上都是無惡不作的歹徒，他們才不像一般人會對做壞事猶豫不決，一定會先發制人按下開關。也有人說，那艘船上的重刑犯本來就該死，死了也不足為惜。

另一艘船的狀況比較尷尬，因為拿著遙控器的是警備的員警們。重刑犯也有人起哄要趕快按下按鈕，並且有人虎視眈眈地想搶走警察手中的遙控器。同時，如果對面的民眾船決定按下按鈕，那無辜的自己就得跟重刑犯們同歸於盡。

要按下按鈕嗎？數千人的生命就這樣被「你」給了結，代價可是很沉重的。

此時，民眾船決定用多數決投票，浪費許多時間。另一邊，眼見員警不知所措地站在那邊，一位體格壯碩的重型犯，伸手將遙控器搶了過去說：「把遙控器給我吧，我來

做你幾分鐘前就應該做的事情。」

後來結果如何了呢？到底兩艘船誰會按下按鈕？

■ 囚徒困境與納許平衡

小丑設的這個局，我們用賽局理論的經典案例「囚徒困境」（Prisoner's dilemma）來分析，就會發現兩者非常相似——

有兩個嫌犯被警方抓到，由於罪證不足，所以警方分開囚禁兩個嫌犯，分別對他們提出以下條件：

條件一：你堅持無罪，而同伴也堅持無罪：輕判半年。

條件二：你堅持無罪，而同伴承認犯罪：對方立即釋放，你的刑期十年。

條件三：你承認有罪，而同伴堅持無罪：你就立即釋放，對方刑期十年。

條件四：你承認有罪，而同伴也承認有罪：一起服刑五年。

我們從外界總觀地來看，當然兩位嫌犯都不認罪是最好的，總體的利益最高。

不過，由於兩個嫌犯分開囚禁、分開問話，無法討論串供，所以當下嫌犯只能去猜想對方的答案。

因此，嫌犯的想法策略會是這樣：

一、如果對方堅持無罪，背叛他是最好的選擇，因為我就會立即釋放，不用被關。

二、如果對方背叛他，那他自己也得選擇背叛，免得對方的刑期都算在自己頭上，被關十年。

在這樣的推理下，兩位嫌犯都會選擇「背叛」對方，承認有罪。

雙方的選擇都是自己的最佳選擇，導向出來一個最有可能發生的結果，這就被稱為是「納許平衡」。

講到這邊，應該就看得出來「囚徒理論」與「船隻實驗」的相似性了吧。

同樣是將兩邊分開，不能彼此溝通討論。自己的選擇，也同樣會影響到對方以及整體的命運。所以《黑暗騎士》是有運用到「賽局理論」的喔！

不同的是，《黑暗騎士》將囚徒的身分加入「道德上的落差」，增加了一些深度。每個人都選擇自認為最佳的選項，結果到頭來，是大家一起吃虧。這就是小丑的陰謀，讓每個人都陷入這個身不由己的局中。他說：「瘋狂就像是重力，你所要做的就是輕輕一推。」

為什麼小丑這麼有把握？因為他把所有人放上了「必然結果」的斜坡上。在這個斜坡上，大家一定會往結果最糟的那邊滾動，他就可以在一旁說風涼話……「哼哼，這可都

是你們自己決定的喔。」

在這個賽局中，兩船的人都是受害者。真正的利益者其實是「局外人」，例如警方、小丑。這就是小丑的王牌。

商場競爭也會應用到賽局理論

更生活化的案例，是廣告行銷戰，亦或是削價競爭戰。

如果 A、B 兩間公司，一方買了很貴的電視廣告，或是打了很大的折扣，則另一方就得跟進，否則對方會因此壯大。

可惜的是，因為兩公司都做了一樣的事情，結果消費者根本無感。

到頭來，兩家公司都花了相當大的成本，卻沒有什麼收穫。真正的受益者，當然是賽局外的人，也就是一般消費者。

最佳的選擇，最糟的結果

而在電影裡的小丑設下的賽局，還增加了「報復」、「道德感」等附加條件，讓劇

情的走向更難被捉摸。然而，最終小丑的計畫不但失敗，還被蝙蝠俠上了一堂道德課，在災難中看到人性的光輝。

一定會有人說，小丑是敗給了「主角威能」、「正能量」、「好萊塢一定要給的Happy Ending 公式」。

在這邊，左撇子再來平反一下，不一定是這樣喔。

囚徒賽局中，由於每個人都只考量到自己的最大利益，才會造成最糟的結果。

其實只要參局者再想多一些，就能避免這一切。可以是正面思維的「信任」，相信對方不會按下按鈕；或是想想這樣做的「代價」，你要奪走這麼多的人命，值得嗎？更可以是怕被懲罰的「後果」，爆炸後你會被社會輿論公審、會被肉搜，這可是很恐怖的。

好啦！不然大家就先跳船，總會沒事吧。（好像也可以？）

相信用賽局理論來分析船隻實驗，目前應該講得夠多了。但是，《黑暗騎士》的賽局，可不只有船上的囚徒理論喔。

整部《黑暗騎士》，都是小丑的「賽局教科書」

我們重新回想一下《黑暗騎士》中的劇情，會發現小丑非常擅長「賽局理論」。

在運送哈維・丹特（Harvey Dent）的時候，有一場街頭對決。

騎著摩托車的蝙蝠俠衝向小丑，小丑嘴巴唸著：「來啊來啊，打我啊。」然後就看蝙蝠俠避開、摔車，然後暈過去。當時一定有人傻眼，看不懂這在幹嘛。

其實這邊就是有名的「膽小鬼賽局」（The Game of Chicken）。

這個賽局在探討，兩個車手互相對撞，誰轉彎避開就是懦夫，沒避開的就是英雄。

如果都沒人要當懦夫，那對撞的代價就是互相傷害。

小丑難得把自己放入賽局，不去當一定會贏的局外人，因為他知道自己最後還是會贏。因為蝙蝠俠有「不殺」的原則。

從前傳《開戰時刻》中就有交代，蝙蝠俠寧願費盡一番功夫學武術、拚科技，就是不想殺人。那是他作為一位私裁者，良知上的最後一座堡壘。

因此，在這場膽小鬼賽局中，小丑已是立於不敗之地了。

這段劇情用到膽小鬼賽局，加深了一些變化，再次強調蝙蝠俠的理念。

順便複習一下，雖然不能稱得上是賽局，但是也算是一種兩難選擇，並且是當時滿多人當時看錯的部分。

審問小丑的這段，小丑提出了兩難問題，「高譚市的希望」哈維・丹特與「女主角」瑞秋，今晚你要救哪一個？

由於結果看起來是蝙蝠俠去拯救哈維·丹特，很多人以為蝙蝠俠怎麼這麼大義凜然，放生女主角。母湯喔！不要這樣想。

蝙蝠俠聽到兩者的地址後，他是先衝去找瑞秋的，想不到的是，小丑故意把兩者的地址「講顛倒」，結果讓所有人的期待都落空了。

這一段劇本巧妙的地方，在於你以為是道德兩難，例如：女友跟媽媽你要怎麼選擇，眾人的利益與私人的情愛你要選哪個，結果根本就是被設局，導致蝙蝠俠痛不欲生、哈維·丹特則變成了雙面人。

小丑設好了這個局，只要輕輕一推，結果就會照他想要的實現。

著名的海盜分金賽局

在介紹電影片段之前，必須先介紹這個特殊的賽局——海盜分金賽局（Pirate game）

有五個海盜，用英文字母來代稱好了，他們挖到了一箱寶藏，裡面有一百個金幣。身為海賊，當然沒有在平分的啦！所以大家來玩個遊戲，決定如何分配寶物。

一、大家依照順序 A─B─C─D─E 來提案如何分配金幣。

二、提案後，投票決定要不要採納（平手的話也算採納）。

三、失敗的話，提案人要被丟到海裡，換下一位提案。

照這個邏輯，你覺得金幣會怎麼分配呢？

大家是否會為了讓其他四位都滿意，多給他們一些金幣，以增加同意的票數呢？

其實，根據賽局理論的分析，答案完全顛覆你的想像。

「第一個提案的」可以把絕大部分的金幣帶走喔！出乎意料吧！這題要「逆著推」才能解。

假設只剩下 D、E 兩人：D 可以把金幣全都拿走。因為，D 提議金幣分配為（100,0），E 當然會反對，但是 D 會投同意，根據前面說「平手依舊是採納」，這提案是會被通過的。所以，E 絕對不會希望只剩下兩個人，會希望 C 也留下來。

假設剩下 C、D、E 三人：C 可以帶走九十九個金幣。C 會提議（99,0,1）的分配法，因為對 E 來說，不答應的話待會就是零，所以他會答應，這樣就是二比一（CE：D）。所以，D 絕對不會希望只剩下三個人，他會希望 B 也留下來。

假設剩下 B、C、D、E 四人：B 也可以帶走九十九個金幣。

因為他只要提議（99,0,1,0）來爭取 D 的同意，這樣就是二比二（BD：CE），平手依舊是通過採納。所以，C 跟 E 都不會希望這狀況，他們會希望有 A 在。

經過這樣逆推，我們就可得出最傻眼的結果：

A 只要提議（98,0,1,0,1），就可以得到 A、C、E 三票過關，否則的話他們兩個就什麼都拿不到。

當然，前提是這五個海盜都很聰明也很理性，然後聽得懂 A 在講什麼啦……同時，還請大家先記住一個重點，就是後面四個海盜「不能結盟」，不然會有新的變化。

來吧！講完這個故事，左撇子整理、分析一下重點：

一、成員要是理性的人，並且不能結盟。

二、透過賽局的規則分析，結果會讓你出乎意料。

三、當你具備強大的說服力，並且透過劣勢選擇（只有零跟一可以選），就可以操弄其他人的選擇。

《黑暗騎士》中，小丑的最強計策

最後一點當然是在說小丑。（文章佈局了很久。）

講到這邊，你一定在想，所以這個賽局到底跟電影有什麼關係？

答案是，「海盜分金賽局」對應《黑暗騎士》片頭的「小丑搶銀行案」。

同樣是五個戴小丑面具的搶匪，同樣要分搶來的錢，同樣有人被宰掉，同樣是一個牽制一個。

屋頂上，E 破壞了銀行的對外通知，然後被 D 給殺掉。（兩人面具都是紅色。）

車子載著三個藍面具的小丑 A、B、C，到了櫃檯控制場面，不過其中一位 C 已經被銀行反擊殺掉。

D 把金庫打開後，戴藍色面具的 B 走到他後面。

B 得知「真正的小丑」要 D 把 E 殺掉，同樣的「真正的小丑」也對他講過類似的話，然後 B 就把 D 殺掉。

由於 B 搞清楚「真正的小丑」在背後操盤，覺得待會小丑 A 會過來把他殺掉，所以他先發制人。

B 說：「我打賭『真正的小丑』等我把錢裝進袋子後，會要你（小丑 A）把我殺掉。」

此時 A 說：「沒有沒有，我的任務是殺巴士司機。」

此時，突然一輛巴士撞進銀行，撞死 B 後，巴士司機也真的被 A 給殺掉。

最後才知道，原來 A 就是「真正的小丑」，隨後他就把錢全都拿走了。

對照一下前面的「海盜分金賽局」，是不是有許多相似之處呢？

一個牽制一個，所有人都陷入了圈套。

很多人會問，為什麼這些小丑搶匪，明明知道要背叛他人，怎麼沒想到自己也會被背叛？不覺得這樣的安排很奇怪嗎？

這邊就再次呼應前面整理的重點：

一、五個人彼此無法同盟。從搶匪在車上的對話聽起來，他們彼此都是第一次見面，只跟小丑聊過「分錢的遊戲規則」。

二、規則改變成「前面的要殺掉後面的」。

三、我們不知道小丑到底給了他們什麼「選擇」，但我們知道他的說服力很強。

除了前面我們說過，小丑擅長給人選擇之外，連「正義的化身」哈維・丹特都能被他說動成為反派雙面人，這說服力與設局力，就是他成為「最強反派」的原因之一。

A (真小丑)　　　B → C → D → E

小丑在醫院的說詞足以代表這篇文章：「只要摻入一些道德兩難，打亂既有的秩序，每件事情都會一團亂。我就是混亂的代言人！」（Introduce a little anarchy. Upset the established order, and everything becomes chaos. I'm an agent of chaos.）

他所做的，就是在既有的秩序上，創造一些讓人混亂的選擇，輕輕一推，然後等待結果發生。

雖然可能也有人會引用同樣是小丑的名言：Why so serious?

不用這麼認真啦！

不過，《黑暗騎士》這部電影是值得一看再看的好片，透過「賽局理論」角度，解析劇本的設計，就更能看出小丑這個角色的深度。

看真實版「鋼鐵人」

如何用科技改變世界

伊隆・馬斯克（Elon Musk）

近年來知名度大增，儼然成為繼史提夫・賈伯斯（Steve Jobs）後最有機會以科技改變世界的創業家。

不過，左撇子最早發現這位當代的傳奇，是在二〇〇八年的電影《鋼鐵人》（Iron Man），你可能不知道，馬斯克就是電影版鋼鐵人的原型，而且《鋼鐵人》前兩集都有出現他的彩蛋。

他是電影鋼鐵人誕生的功臣之一，也是真實生活中改變世界的推手，堪稱「現實版鋼鐵人」。

現在就來「看電影長知識」，認識一下這號人物的故事，與他參

176

與的電影們吧。

鋼鐵人的創作原型

一定有很多人會懷疑，鋼鐵人漫畫誕生時，馬斯克根本還沒出生呢！怎麼會是鋼鐵人的原型？

沒錯，漫畫版的鋼鐵人確實有自己的原型。

屬於漫威旗下的漫畫《鋼鐵人》於一九六三年誕生，依照漫畫創作者、同時也是一定會出現在漫威英雄電影當彩蛋的史丹‧李（Stan Lee）老先生所說，當時鋼鐵人，也就是科技富豪東尼‧史塔克（Tony Stark）的角色原型，是參考「二十世紀美國最有錢的科技富豪」──霍華‧休斯（Howard Hughes）。

霍華‧休斯的父親是休斯工具公司的創辦者，他發明了鑽探石油的雙錐旋轉鑽頭。雙親在他十幾歲時相繼過世，繼承父親的遺產後，他就已經是當時最富有的富豪之一。

©Wikipedia

霍華‧休斯無疑是
鋼鐵人漫畫的原型人物。

因為興趣，他成為了飛行員，同時也是自己公司的航空工程師，自己設計了幾款飛機，創下飛行的世界紀錄。同時他也進軍電影圈，拍了幾部電影都得到商業上的成功，並且都有入圍奧斯卡或是得獎。

當導演之餘，他的感情生活也很精采，是個著名的花花公子。與他交往過的知名女性有：凱瑟琳・赫本（Katharine Hepbur）、貝蒂・戴維斯（Bette Davis）、珍・泰妮（Gene Tierney）……都是奧斯卡的常客，其中凱瑟琳・赫本是唯一一位能四度摘下奧斯卡影后的女星，跟奧黛麗・赫本兩位都是影史知名的「赫本」。

李奧納多主演的傳記電影《神鬼玩家》（The Aviator），就是在講述他熱愛飛行、電影，並且砸大錢拍飛機電影的瘋狂作為，以及他晚年越來越嚴重的潔癖和強迫症。

「漫威之父」史丹・李是這麼說的：「霍華・休斯是我們這個時代中最多采多姿的人物之一。他是位發明家、冒險家、億萬富翁、花花公子，還是個瘋子。」

這句話被拿來放在電影《復仇者聯盟》中當彩蛋。

美國隊長跟鋼鐵人彼此吵架鬥嘴時，隊長嗆：「沒有了盔甲，你還剩下什麼？」

鋼鐵人立刻回：「我還是天才、億萬富翁、花花公子、慈善家。」

基本上扣掉「瘋子」這項特質，史塔克儼然就是霍華・休斯！（雖然史塔克也沒多

正常啦！）

霍華‧休斯確實影響了整個鋼鐵人世界觀的設定，連史塔克的爸爸也取名為霍華‧史塔克（Howard Stark）。

講到這邊，我們已知道漫畫鋼鐵人的原型了，但是為什麼又說馬斯克才是電影鋼鐵人的原型呢？

畢竟，漫畫參考的霍華‧休斯是上個世紀的人了，我們不知道的是「現代的」科技富豪的生活跟思維是怎麼樣。或許他的《花花公子》（playboy）已經過氣了。又或許是漫畫版史塔克的所作所為已不符合當代創業家思維。

現代版鋼鐵人——伊隆‧馬斯克

為了《鋼鐵人》中的工廠片段，導演強‧法夫洛（Jon Favreau）跟小勞勃道尼當時走訪過霍華‧休斯的工廠，一九三二年創立的「休斯飛機公司」（Hughes Aircraft），這裡曾經造過無數飛機、直升機，甚至連飛彈都製造過，是美國空軍的飛彈供應商之一，確實有史塔克工業的影子在。

儘管如此，隨著時代演變，這間公司在一九八五年已被通用汽車（GM）給併購了。休斯飛機公司在南加州的工廠，現在已變成電影公司「夢工廠」的使用地。

時代不同，風格就不同。

就像是美國隊長跟鋼鐵人，這兩個美國主義的代表風格完全相反。美國隊長拿盾牌、講求努力與團隊意識，鋼鐵人則擁有強大火力、強調以才能、實力至上的個人主義。

事過境遷，這是讓導演強·法夫洛煩惱的一個重點：要如何拍出「現代版」的東尼·史塔克。

「有錢人想的跟你不一樣」，這不是我們一般人用想的就能揣摩的。

夢想家的創意可能聽過，但是創業家提出來的想法與實踐力你不一定做得到。

有錢人的生活很常見，但是身價幾億的富豪生活，又會是如何呢？這讓導演頭痛不已。

此時，小勞勃道尼跟導演提議：「我們必須去見伊隆·馬斯克。」

二○○七年三月，他們前往了位於加州的 SpaceX 總部參觀。小勞勃道尼後來說道：

「我通常很難被嚇到，但是這個地方跟這個人真的讓我大開眼界。」

這個人當然就是馬斯克，當天馬斯克親自帶著小勞勃道尼跟導演參觀 SpaceX，中午還一起吃了頓午餐。

在跟馬斯克見面之後，他們確定了三件事情：

一、先前他們以休斯飛機公司為參考的工廠設定依舊可以使用，這與 SpaceX 總部

很類似。

二、史塔克家裡的車庫，一定要放一輛馬斯克開發的電動車特斯拉（Tesla）。

三、馬斯克是那種可以跟史塔克一起出去玩、一起 Party 的人。

這三件事分別確立了史塔克的角色個性、工廠與背景。

由強・法夫洛導演的兩部電影：《鋼鐵人》、《鋼鐵人 2》都可以看到有關馬斯克的彩蛋。（《鋼鐵人 3》就換導演了。）

除此之外，當馬斯克於二〇一〇年登上《時代雜誌》的百大影響力人物時，他的介紹文就是由強・法夫洛所撰寫的。

到底為什麼馬斯克可以是現代鋼鐵人的原型，又做了什麼使他可以登上時代雜誌，就是接下來要細細分享的了。

■ 橫跨三領域的鋼鐵人

馬斯克跟史塔克都是學理工出身的，鋼鐵人是麻省理工畢業，但是馬斯克也不遑多讓，他除了有物理學學士的學位之外，同時還有「華頓商學院」的經濟學學士學位。（是談判課很有名的華頓商學院！）

本來他要在史丹佛進攻博士學位，不過僅僅待兩天他就輟學了，因為他已經找到終生的職志，並且可能在幾年內「改變世界」。

如果說賈伯斯改變了人們娛樂生活的習慣，那馬斯克改變的生活樣貌則更多、更廣，甚至是人類的未來。

聽過馬斯克所做過的事情後，你會訝異他怎麼可以做這麼多事，因為他所跨的領域是「網際網路」、「乾淨能源」，以及「航太科技」。這是三個截然不同的領域。

圖片來源：得利影視

《鋼鐵人》主角史塔克的角色設定以科技泰斗——馬斯克為原型。

由線上第三方支付起家的科技新貴

在網際網路正火熱、急速發展而且資源正多的時代，馬斯克選擇了一個最為可行的領域先走。他在二〇〇二年創的 X.com，做的是「提供金融服務和線上支付」的服務，

左撇子的
電影博物館

聽起來很複雜，但是你可能已經使用過了，因為一年後這家公司跟另一家相似的公司合併，新公司就叫做 Paypal。

古代要做遠端交易，為了方便所以誕生了公平的第三方，那叫做票號、支票、銀行、貨幣。Paypal 所做的就是因應網路交易，成立這個第三方交易平臺。

這件事現在聽起來很正常，但是馬斯克早了好幾年看到這項改變的需求。Paypal 後來以十五億美金賣給 eBay 時，他擁有百分之十一的股份。

此時他已經是一個很有錢的科技富豪了。當你已經有成本低獲利高的事業後，所有人都不懂他為什麼要冒險切入航太事業。

那是個高成本又獲利低的事業，跟網路創業完全相反。更重要的是，你最大的競爭者叫做 NASA！一個國家財政灌輸，又有國家最頂級的人才招募作為後盾的 NASA，你要跟它鬥？

■ 創新不斷的航太科技

之後馬斯克成立了 SpaceX，身兼該公司的執行長和火箭設計工程師。經過多年努力、走過金融危機，於二〇〇八年首次發射火箭成功，成為了第四個有能力發射、回收

衛星的組織。地球上擁有相同技術的組織只有美國、俄羅斯以及中國，並且都是國家級的組織才有辦法執行，而他們卻是第一個「民間組織」能發射、回收火箭的。

如果只有技術不特別，特別的是他們的創新想法，他們做的火箭是可以重複使用的火箭。他曾說過：「如果你掌握了一個商機無限的航線，但每次出發都得消耗一艘船，這樣的生意合理嗎？」

二○一六年，SpaceX 創造歷史，成功讓發射出去的火箭安全降落到海上的著地目標。

這點的特別之處在於，通常我們看電影中的火箭回歸，都是以墜落燒毀殆盡的模樣登場，例如：《星際效應》（*Interstellar*）、《地心引力》（*Gravity*）以及其他族繁不及備載的案例，畫面都是很危急的模樣，太空人都要先承受突破大氣層時的燃燒、搖晃，祈禱降落傘順利打開，然後墜落海中之後等待救援。沒看過火箭還會「自動導航」把自己停好的……

這改寫了歷史，也可能會改寫往後電影的畫面。

二○一八年，SpaceX 再創紀錄，首次將「二手」的火箭再次發射，成功送到外太空執行任務。這次的任務，宣告著火箭重複使用的時代即將到來，根據實際操演過後，初估未來火箭的發射成本起碼降低三十％。

當然，隨著技術的進步，成本也逐漸降低，進一步造成使用頻率提高，又會再正向

184

循環，使發射成本降到更低。

或許有一天，人類歷史真的跟星際爭霸戰一樣，進入跨星球遷徙時代，那改變歷史的那位應該就是馬斯克。

馬斯克總是看得到改變的契機，然後又有實踐夢想的力量。

附帶一提，《鋼鐵人》第二集裡的漢馬工業的工廠，其實就是 SpaceX 的廠房，由於是部分空間開放拍攝，畫面中拍到的員工，他們是真的在裡頭工作的人員。

■ 結合節能與帥氣的特斯拉汽車

在節能科技領域中，馬斯克首先推出電動車。並投資成立了特斯拉汽車（Tesla Motor），接手執行長一職。

電動車在當年是個沒人想碰的領域，理由太多了…跑不快、充電麻煩、很醜、馬力

圖片來源：得利影視

對火箭科技有興趣的讀者，建議可以看《星際效應》和《地心引力》這兩部電影。

比不上加汽油的汽車等等。這些都已被特斯拉一一克服了。

特斯拉電動車的速度、加速度等，都可以稱得上是超級跑車的等級了，外型當然也是帥氣優美的賽車外型。

在電影《鋼鐵人》中，史塔克家的車庫就擺著一輛特斯拉的原型車。會放原型車，是因為《鋼鐵人》上映時，特斯拉的車子 Tesla Roadster 還沒正式公佈發售。

二○一三年，馬斯克為特斯拉發表最新的技術成果，他們顛覆了以往「電動車要充電，比汽車麻煩」的想法，只消九十秒，他們就能充飽一輛車的電力。

他的遠見以及實踐力值得學習。

當年，在所有人都不想做電動車的時候，他的想法是：

一、「電力」是免不了的需求，因為我們會一直用到電，也會想盡辦法發電，但是石油卻無法製造。

二、電動車的效率一定比汽車效率好，因為汽油轉換動力的效率太低了。

跟前文一樣的，突破的想法是簡單的，但是真的有能力做出來，又有毅力等待成果到來，沒有幾個人做得到。

更恐怖的是，特斯拉不止突破了一般電動車的缺陷，還更進一步改變世界。電影《機械公敵》（I, Robot）中，威爾・史密斯（Will Smith）身處的世界是有無人駕駛技術的，

雙手一放，就能讓車子自動駕駛。

這在科幻電影中很常見，但是到何時我們的技術才跟得上？我們的世界才敢放心讓無人駕駛上路？

二○一六年底，特斯拉展示了他們的無人車技術，並且直接在道路上試駕。結果幾乎是沒什麼瑕疵了，連路邊的路障、慢跑中的行人都能被感測到。

交通的歷史即將邁入無人電動車時代，這不是電影，是實現中的改變。

除了電動車，馬斯克最近也開始打造「太陽能城市」，將特斯拉所擁有的電池技術用於太陽能建材，讓整個城市降低火力與核能發電的依賴度。

不管是電動車或是太陽能，他的出發點都是為社會做出改變，而改變的起點就

《機械公敵》（ I, Robot）是威爾・史密斯（Will Smith）的代表作之一，講述在未來世界中，機器人已發展完全，人類生活各層面都仰賴機器人的幫助，卻隱藏著一些隱憂，算是反烏托邦的動作科幻片。

劇本改編自知名科幻小說家以撒・艾西莫夫（Isaac Asimov）的同名短篇小說。

故事最核心的，就是使用了以撒・艾西莫夫的「機器人三定律」：

圖片提供：得利影視

第一定律：機器人不得傷害人類，或坐視人類受到傷害。

第二定律：除非違背第一定律，否則機器人必須服從人類命令。

第三定律：除非違背第一或第二定律，否則機器人必須保護自己。

這環環相扣的三法則，除了是電影中最主要討論的議題，同時也是後來其他科幻作品的基本、修改法則，是科幻迷必備的基本知識。

是減緩溫室效應帶來的全球暖化。

愛在電影中參一腳的大亨

除了三大領域的創業之外，馬斯克倒是挺關注好萊塢的，可能因為公司就在加州吧！馬斯克熱愛參與電影、影集的製作，而且還都是滿有名的作品（也算是會挑片吧），接下來我們就來聊聊他出現在哪些電影之中。

前文提到，有了他的協助，讓《鋼鐵人》得以了解當代科技富豪的樣貌。所以鋼鐵人的車庫就擺了他的電動車原型。

為了感謝馬斯克對《鋼鐵人》的貢獻，小勞勃道尼跟導演在《鋼鐵人2》上映前的宣傳活動都有提到他，甚至還邀他於《鋼鐵人2》參一腳作為彩蛋，史塔克在賽車前特地跟馬斯克打招呼，馬斯克在裡面飾演的角色是⋯⋯馬斯克。

馬斯克在熱門影集《宅男行不行》（The Big Bang Theory）第九季中也出現過，當天是感恩節，他突然現身在餐廳當義工洗碗，嚇壞一旁的宅男工程師霍華・沃勒烏茲（Howard Wolowitz），因為旁邊就是這位航太工程師界的神。

另外他也為《辛普森家族》（The Simpsons）和《南方公園》（South Park）配過音，

並於二〇一六年再次出現客串於電影《惱爸偏頭痛》（Why Him?），依舊飾演他自己。

不過，他與好萊塢的關係之中，應該是以他自己的感情最融入好萊塢，因為他的前女友是好萊塢美女──安柏·赫德（Amber Heard）！

鋼鐵人也是會經歷事業危機的

儘管這幾年看下來，馬斯克的成功不斷被放大稱頌，不過，成功的背後還是有不少風險的，只是沒有被報導出來而已。

撇開他離婚三次的家庭問題，他的事業也是好幾次處在危機邊緣。

他曾說過，他的電動車品牌特斯拉與航太事業 SpaceX 都曾經差點收掉。SpaceX 在第三次發射失敗時，他們幾乎

安柏·赫德多次被列入雜誌百大性感女性名單，在電影《丹麥女孩》（The Danish Girl）中演出時，比女主角，以及「後來變成女主角」的男主角更為亮眼漂亮。

二〇一一年擔任《醉後型男日記》（The Rum Diary）的女主角時，與強尼·戴普（Johnny Depp）擦出火花，竟然讓「大家的男神」放棄了交往十多年的女友，並且迅速在二〇一三年的平安夜訂婚。但卻於二〇一五年以離婚告終。

沒有足夠的資源去發射第四次，而且如果又失敗了，很可能就落幕了。

只是幸運的是，第四次成功了。

即便如此，他們的資源也幾乎燒光了。很多人不相信，怎麼可能這麼危險，何況他是身家好幾億的富翁。但這可是太空事業啊！

而且他說他把之前的成功都投注在上面，很多人不知道，早期絕大部分的資金都是他投入的。

鋼鐵人能改變世界，我們也可以！

那為什麼要冒上這麼大的風險，押上身家財產以及名聲，去挑戰這麼多跨領域的未來事業呢？

馬斯克是這麼說的：

「我可以在一旁看事情發生，也可以參與其中。」

「我喜歡參與改變世界的事情。」

跟我們看著鋼鐵人電影長大一樣，馬斯克在採訪中提到，自己是看漫畫長大的，他覺得自己從中受到許多啟發。

漫畫中的英雄人物都在改變世界，只是有些人穿著緊身衣，有些人穿著鋼鐵衣。所以馬斯克用了自己的方式，改變世界。

那我們能做什麼呢？

我們看過了這麼多英雄電影，也在今天這篇複習了當代鋼鐵人的故事。

可能我們沒有英雄的超能力，也沒有那樣的才能技術或是時間資金去開發潔淨能源。但是對於改變世界，我們還是有能做的事情的。

找一件你衷心想改變的事情，然後去參與其中吧。

唯有透過這樣的過程，你才會漸漸地得到改變世界的力量。

或許你會說，那是因為他有錢了才可以這樣做，你光是變有錢就很辛苦了。首先是，你怎麼會覺得自己可以變得跟他一樣有錢？（好負能量！）

即使你努力不懈到達了跟他一樣富有的程度好了。

別忘了，《鋼鐵人》改變的一句話：「你是個擁有一切，但是又一無所有的人。」

（You're a man who has everything... and nothing.）

別讓自己成為一個窮到只剩錢的人。

改變世界不需要多強大，做自己能力所及的事情就好。然後你會在這過程中發現自己具備改變世界的超能力。期待與各位一起，面對人類史上即將到來的第四次變革。

Remember, remember! The fifth of November,
The Gunpowder treason and plot; I know of no reason
Why the Gunpowder treason Should ever be forgot!

– *V for Vendetta* –

History

歷史。

- 最神祕的隱藏符號！歷史上三大騎士團與它們的電影

- 近代革命的代表符號！V怪客

最神祕的隱藏符號！

歷史上三大騎士團與它們的電影

我對於騎士團的好奇，始於《國家寶藏》（National Treasure）這部電影。這富有傳奇又具神祕色彩的組織，到底在歷史上扮演什麼角色，又有多少足以被後人述說的故事？電影中的描述，又有哪些為真，哪些是虛構？

本篇就來好好介紹這個組織，相信看完後，各位就可一次學到「歷史三大騎士團」、「十字軍東征」、「共濟會」、「黑色星期五」等相關知識，讓你的電影更好看！

左撇子的
電影博物館

各種騎士團的不同面貌

《騎士風雲錄》（*A Knight's Tale*）是已故演員希斯・萊傑（Heath Ledger）的代表作，這部電影描述平民如何在當時以非貴族的身分努力成為騎士，特別之處在於用了相當多「搖滾歌曲」跟中世紀的角色們互動。是左撇子個人很愛、很推薦的一部電影，片中交代了人們對於騎士的憧憬！但「騎士」和「騎士團」是有區別的。

「騎士」與「騎士團」的差別

騎士需要具備貴族身分，騎士團則不用。騎士團最初成立的目的也跟騎士完全不同。

最早的騎士團，其任務是「保護朝聖者」。

話說在「十字軍第一次東征」後，歐洲的基督

讓你的電影更好看

《騎士風雲錄》這部描述中世紀的電影，用了大量的經典搖滾歌曲作配樂。電影的頭尾，用了皇后合唱團的 We Will Rock You、We Are the Champions，其中 We will Rock You 這首歌，如同電影《波希米亞狂想曲》（*Bohemian Rhapsody*）中所提到，是皇后合唱團希望聽眾跟他們一起「用腳打拍子」，在電影中也讓中世紀的人們跟著這首歌打拍子，作為開場。

希斯・萊傑在練習時，放的歌是有點 Funk 的 Low Rider；跳舞時他們跟著音樂跳的歌是大衛・鮑伊（David Bowie）的 Golden Years。導演選了相當多現代歌曲來跟中世紀的人們互動，非常有趣。

教勢力大為擴張（也可說是後面的好幾次十字軍東征基本上都在搞笑，接下來會提到），他們從穆斯林手中奪回了「聖地」耶路撒冷（Jerusalem），據傳當初耶穌在此地被釘十字架，成為了現在最廣為人知的符號之一。

問題是……這個聖地不只是你家的聖地，同時也是伊斯蘭教與猶太教的聖地！

對伊斯蘭人來說，這是穆罕默德行神蹟「夜行登霄」❶ 的地方，還在這裡蓋了兩個清真寺。

在猶太人的世界裡，猶太人的聖殿被羅馬人打到剩下一片牆，當時基督教排擠猶太教，偶爾開放讓你回來打打卡，在這座牆前面哭一哭，所以叫「哭牆」。

簡單來說，耶路撒冷就是三個宗教的「打卡點」啦！

而這三個宗教都謹遵著「除我之外，汝等不能有其他神」這個「唯一真神論」，因此很容易互相為敵。

偏偏歐洲人千里迢迢東征拿下了耶路撒冷，自己人要朝聖也是要千里迢迢趕過去。

我說這個千里迢迢的「千里」，絕對不是誇飾！從法國走到耶路撒冷還真的要走個四千多公里啊！

在這四千多公里的朝聖之路上，不免有歹徒搶匪，也有所謂的異教徒「恐怖攻擊」。

為了保護聖地，也為了保護朝聖者，於是騎士團紛紛成立！其中最大的兩大騎士團

左撇子的
電影博物館

圖片來源：得利影視

《王者天下》描述的是聖殿騎士團
與醫院騎士團之爭。

就是「聖殿騎士團」與「醫院騎士團」。

聖殿騎士團最開始就是以耶路撒冷中的「聖殿山」（Temple Mount）為據點，所以命名為「聖殿騎士團」。

醫院騎士團則是要保護耶路撒冷裡面的醫療設施，所以命名為「醫院騎士團」。雖然這兩大騎士團的初衷都只是保護朝聖者，但是漸漸地勢力越來越龐大，演變為軍事組織，甚至成為了在耶路撒冷城內，左右國王政策的兩大勢力，兩個騎士團分別與不同的貴族結盟，成為彼此互鬥的派系。

聖殿與醫院的騎士團之爭，也間接地導致了「第三次十字軍東征」的慘敗，與耶路撒冷的再次淪陷，這在電影《王者天下》（Kingdom of Heaven）中隱約有帶到這個背景，沒有明講，但是看過這篇文章的你就知道了。

接著我們來看看這「三大騎士團：聖殿、醫院、條頓」的各自發展，了解一下它們的特色與差異，並且知道他們到底出現在哪些電影，又影響了哪些文化。

歷史三大騎士團之首「聖殿騎士團」

每個騎士團都有自己的裝扮，聖殿騎士團以「白底紅十字」最為知名，同時也可能

是最為人所知的騎士團。

因為太多作品引用「聖殿騎士團」來當故事主線，只要扯到十字軍東征的年代，扯到「寶藏」、「聖杯」、「聖物」等等關鍵字，幾乎都會說是聖殿騎士團保護、保存起來的。

另一方面，聖殿騎士在電影中的形象與評價也是兩極，在《國家寶藏》（National Treasure）、《印第安納瓊斯》（Indiana Jones）、《達文西密碼》（The Da Vinci Code）等電影中他們是有使命感、保護聖物的騎士；在《王者天下》（Kingdom of Heaven）、《刺客教條》（Assassin's Creed）等電影中，他們又成為帶有陰謀的神祕邪惡組織，到底聖殿騎士團是正義還是邪惡？

■ 評價兩極的聖殿騎士團

有關聖殿騎士團的評價，我認為要從他們在歷史上的一路發展來認識，就能知道這些典故與形象是從哪邊來的了。

聖殿騎士團在第一次十字軍東征後，於耶路撒冷的聖殿山成立，目的是要保護朝聖者。

最早他們不但不是強大的軍事組織，甚至是很貧窮的九人騎士團，他們徽章上的兩

人一馬，就是在說他們窮到兩個人要分一隻馬。（不過後來在遭到肅清時，這徽章也被說成「同性戀」傾向⋯⋯）

雖然一開始很貧窮，不過在「政治正確」與「信仰正確」的雙加持下，聖殿騎士團得到了教皇與貴族們的支持，地位躍升「一人之下，萬人之上」，只聽教皇指揮的獨立權，不但不用繳稅，還能在打下來的領地徵稅，不到幾年他們就發展成了擁有兩萬名成員的龐大軍事組織，維護著耶路撒冷的安全，所以在電影《王者天下》中，聖殿騎士團不但駐守在耶路撒冷，同時在十字軍東征時也要派軍同行。

《國家寶藏》神話了這段創立過程，說是幾位騎士發現了自古以來就有的寶藏，為了維護這龐大的財產，不至於被一人私有，所以他們創立了聖殿騎士團。

由於十字軍東征重新奪回了耶路撒冷，聖殿騎士團有沒有像電影演得那樣從中挖到「寶藏」與「聖物」已不可考，不過，聖殿騎士團很有錢是真的。

錢的來源，前面提到是免繳稅還有領地可徵稅，同時擁有軍事力的他們，往往也會出兵掠奪其他城的財富。（在《王者天下》中可以看到類似的行為，這在十字軍東征時期常常見到，也是十字軍惡名昭彰的原因之一。）

現代銀行的創始鼻祖

更特別的是，聖殿騎士團幾乎可說是現代銀行的始祖，發展了「借貸」、「存款」、「支票」的系統。由於朝聖的旅途危險，所以有了存款與到當地兌換支票的需求，相當於我們古代的「銀票」。

借貸更是恐怖，因為當時戰爭不斷，聖殿騎士團的借貸是借給當時的各個國家王朝，讓這些國家有錢打仗，所以可以想見，聖殿騎士團不只富可敵國，還富到可以「借」好多國。

不過，這「富可借國」也種下了聖殿騎士團滅亡的禍根。

因為比「欠錢不還」更糟糕的，就是「滅了你就不用還」，而且還要占你大屋奪你財。

被稱為美男子的法國國王——腓力四世（Felipe IV）就是欠錢的大戶，他不斷發動戰爭，金源更加短缺，於是把腦筋動到了他債主的頭上，也就是向當時最有錢的宗教組織下手！

就在一三〇七年十月十三日星期五，法國國王以「異端」的名義，突然地發動了大規模的肅清行動，在法國的聖殿騎士幾乎都被逮捕，連最高領導者大團長也被抓到。

這些聖殿騎士們幾乎在審訊時就被折磨死，剩餘的就用火刑燒死。

國王限制了聖殿騎士團的財富，不得移轉，也要求教皇解散聖殿騎士團。

曾經是最有錢有勢的聖殿騎士團，就在這一天分崩離析，這段歷史對後世有了三個重大的影響⋯⋯

一、黑色星期五

提到這天，電影咖可能會先想到的是殺人狂傑森（德州電鋸殺人狂），他頭戴曲棍球面具，只在黑色星期五這一天出沒。已經有一系列的電影了，《十三號星期五》（Friday the 13th）中，他殺人無數，最不可思議的地方是，他用走的都比你跑得快⋯⋯

不過，歷史上會有這一天，有兩種比較知名的說法，一個是耶穌受難時是星期五，而最後的晚餐中耶穌與他的十二使徒，加起來剛好就是十三人。

另外一個比較可信的說法，就是聖殿騎士團遭到法國國王腓力四世掃蕩鎮壓，將境內所有的騎士逮捕，以異端之名處予火刑，這天正是十三號星期五。

二、寶藏與神祕傳說

由於他們最初創立於耶路撒冷，興起於十字軍東征，衰亡於財富，又加上戲劇化的大起大落。

這讓後世的人多了許多空間寫故事，《國家寶藏》說他們藏著寶藏以至於被肅清，

《達文西密碼》說這組織因為奪回聖殿，得到了帶來殺身之禍的祕密，還有無數故事都跟這段歷史有關。

三、騎士團的地下化：共濟會與光明會

據說聖殿騎士團在蕭清之後走下了地下化，成為了神祕的地下組織，其中最有名的是「共濟會」與「光明會」！這種祕密結社的地下組織，特別容易引人聯想。

許多過去的科學家與現在的政治家據說都是會員。

比如說牛頓、達文西、富蘭克林等等，因為科學當時就是對抗神學的異端。

至於現在，各個控制國家的政治望族、政治明星都據說是會員，為的就是鞏固既有勢力，並為未來人類做出貢獻。（美國幾任被刺殺的總統，也有說法是非共濟會會員，所以被剷除了。）

這邊故事龐大，都可以成立另一篇主題了，以下就先大略介紹一下這兩個組織。

共濟會（Freemasonry）是最為人所知的神祕組織，歷史相當悠久，符號是方矩和圓規的組合，因為共濟會的英文字面意義為「自由的石匠」，是一種非宗教組織的兄弟會，追求個人與社會的提升。

傳聞中，你所知道的那些歷史名人菁英，許多人都是共濟會的成員，

例如馬克吐溫、老羅斯福、小羅斯福、邱吉爾、富蘭克林、華盛頓……

一般很容易把「光明會」（Illuminati）與「共濟會」搞混，確實這兩者在歷史上，以及在成員中都有重疊，都是菁英制的祕密兄弟會，但是光明會更偏向「政治權力」組織，經常被指控策劃影響世界走向的政治事件（例如甘迺迪遇刺案），追求「建立新世界的秩序」。（可以類比《死亡筆記本》中，夜神月想當「新世界的神」的這種感覺。）

光明會的符號是「金字塔上有一隻眼睛」（全視之眼、上帝之眼），不過這不只他們用，共濟會早期也使用全視之眼，古埃及的荷魯斯之眼也是同樣概念。

給電影咖的推薦，共濟會就看《國家寶藏》跟《達文西密碼》，光明會則是《天使與魔鬼》（Angels & Demons）。

以上就是「聖殿騎士團的興衰與電影」。

但是會有一個疑問，為什麼當時軍事力強大的聖殿，會這麼輕易地被蕭清呢？這邊就要連著下面的「醫院騎士團」一起看囉。

唯一可以抗衡聖殿的「醫院騎士團」

相對於有豐富傳說的聖殿騎士團,當時同樣擁有龐大勢力的醫院騎士團,就沒這麼幸運了。

該組織最早成立的目的,是要保護耶路撒冷的醫療設施,所以取名為醫院騎士團。

只是,取名為「醫院」就讓人覺得沒有像「聖殿」這麼有氣勢。

不過,醫院騎士團的勢力與歷史地位說起來,一點也不輸給聖殿騎士團。為了擔心有人聽到歷史就想睡,所以我們就用「看電影長知識」吧。

雷利・史考特的《王者天下》(*Kingdom of Heaven*)是最適合拿來了解「醫院騎士團」的電影了!電影中帶到了王國內的政治鬥爭,也就是「聖殿騎士團派系 vs 醫院騎士團派系」,彼此不但左右了國王的政策,連接班人之爭都是雙方派系的鬥爭。

共濟會出現在《國家寶藏》的最後,共濟會成員出面將寶藏做了祕密的安排,也出現在《達文西密碼》的開頭,整個故事都與共濟會的神祕任務有關。

《國家寶藏》中,美金一元鈔票上放著上帝之眼,意味著,沒有人逃得出共濟會的監視。

想看有關光明會的電影,可以直接參考《天使與魔鬼》,故事中光明會一樣是邪惡的政治陰謀組織,謀劃著改變歷史的瞬間。

電影中的聖殿騎士團比較像反派，他們攻擊性較強，常常把異教徒懸吊起來，呼喊著：「神的旨意。」（God wills it.）並且執意發動聖戰！

至關重要的哈丁戰役

同時，相對應於聖殿騎士團的攻擊性，電影中醫院騎士團的理念比較保守，試圖與回教和平共生。但是，另一派攻擊性的聖殿騎士團利用信仰來煽動群眾開戰，執意發動「聖戰」，歷史上稱這場戰役為「哈丁戰役」（Battle of Hattin）。

這次戰役的結果，不但影響了第三次十字軍東征的開始，同時是我要回答「聖殿騎士團為什麼這麼容易被肅清」的原因。

這次的聖戰攻擊，他們遇上了伊斯蘭世界最強的名將──薩拉丁（Saladin），不只是伊斯蘭世界尊敬他，連歐洲國家們都敬他三分！是整個十字軍東征系列中不得不提的名將。

薩拉丁不但在哈丁戰役中大敗了這群發動聖戰的傢伙，還一次俘虜了耶路撒冷國王、聖殿騎士團團長，以及眾多貴族將領。大主教與醫院騎士團大團長也相繼陣亡。薩拉丁後來連這群基督徒高舉的聖物「真十字架」（據說是耶穌釘十字架的那個十字架）

也一起沒收，可以說是大獲全勝。

接著薩拉丁直接兵臨耶路撒冷，要來收復他們的聖地。

此時，留在耶路撒冷的人全都慌了！因為當初「第一次十字軍東征」，打著上帝旗號的十字軍，他們攻下耶路撒冷時做的第一件事叫做「屠城」！後續又有聖殿騎士團看到異教徒就抓去燒死。

耶路撒冷的大軍都衝出去，被薩拉丁一一殲滅，剩下來的幾乎都是殘兵敗將，聖戰贏了不干他們的事，聖戰輸了卻要被報復性屠城，能不慌嗎？

意想不到的是，薩拉丁並沒有屠城，還答應要讓所有留在耶路撒冷的基督徒平安回家，包括耶路撒冷的國王。

薩拉丁根本比騎士團還有騎士精神啊！

讓你的電影更好看

影史有一對非常有名的兄弟，他們是雷利‧史考特（Ridley Scott）與東尼‧史考特（Tony Scott），兩人各自當導演、各自拍片，都拍出自己的風格與成就。

其中雷利‧史考特的代表作品有《異形》（Alien）系列、《銀翼殺手》（Blade Runner）、《神鬼戰士》（Gladiator）、《絕地救援》（The Martian）等，擅長陰鬱且具哲思的風格。

《神鬼戰士》描述羅馬時期的將軍遭到陷害，成了羅馬競技場中的角鬥士，最終展開復仇的電影，當年拿下奧斯卡最佳電影的大獎。二〇〇五年的《王者天下》，同樣是承襲相同風格的史詩片，不過陣容、場景更為浩大，也找了更多大牌來演出，例如奧蘭多‧布魯（Orlando Bloom）、伊娃‧葛林（Eva Green）、傑瑞米‧艾恩斯（Jeremy Irons）、連恩‧尼遜（Liam Neeson）、愛德華‧諾頓（Edward Norton）等等，族繁不及備載，現在看來絕對是「復仇者聯盟」等級的陣容。

至於那些獲得大赦的基督徒們，擁有一堆騎士的歐洲世界怎麼回報薩拉丁呢？他們發動了「第三次十字軍東征」……

是不是很狂？

這次的十字軍東征也沒什麼好下場，連耶路撒冷都還沒抵達，就跟薩拉丁簽和平協定回家去了。

這就是這場戰役對於「第三次十字軍東征」的影響，那我又為什麼說這跟聖殿騎士團的肅清有關呢？

其實也是在這一次哈丁戰役中，聖殿騎士團的成員幾乎都被消滅，元氣大傷，也無法再以耶路撒冷的聖殿山為據點，搬到了東地中海上的賽普勒斯（Cuprus），又再返回法國，所以才會在十三號星期五一口氣被肅清吧！

那聖殿騎士團的死對頭──醫院騎士團呢？

醫院騎士團也一樣在哈丁戰役中幾乎全滅，不過他們的代表作才正要開始！

如同電影中的形象，醫院騎士團最有名的不是進攻，而是守備。他們在羅德島與馬爾他島，起碼兩次大型戰役都在人數懸殊的狀況下死守住據點，土耳其人不管傾出多少誇張的戰力，打不下來就是打不下來！

一直要等到幾百年後，法國軍神拿破崙前來才攻克此地。於是騎士團又進入了流亡

階段。

大家都知道這騎士團打仗不太行，但是只要給他一塊地，他就超會防！所以沒人敢給他們領土。（釘子戶來的！）

直到後來解除軍事組織，才在羅馬裡面重建據點。所在地被稱為馬爾他宮，是被聯合國承認最小的國家之一，範圍只有一棟建築物那麼大⋯⋯

總結一下，「醫院騎士團」是唯一能跟聖殿騎士團對抗的兩大騎士團。

因為兩次不同據點的重要戰役，又被稱為「羅德騎士團」或是「馬爾他騎士團」，代表標誌是黑底白十字，紅底白十字，或是紅底白色的八角十字。

除了十字軍東征的電影會出現外，他們也可能出現在羅馬或是梵蒂岡的電影之中，至今依舊是擁有「守衛信仰，援助苦難（Defence of the faith and assistance to the suffering）」的口號。

這兩大騎士團的故事太豐富，接下來的條頓就簡單多了。

影響世界更多後起之秀的「條頓騎士團」

老實說，條頓騎士團真的很難寫，因為怎麼寫都會變成吐槽文！這個條頓沒打什麼

勝仗，也沒什麼傳奇，硬是被收錄在公認的歷史三大騎士團，實在有點讓人覺得牽強，好像「無三不成禮」似的。

感覺很像「文藝復興三傑」，我就可以寫達文西跟米開朗基羅各自的故事，還有他們唯一一次的繪畫對決。但是，提到排行第三的拉斐爾，他的時代與地位就離前面兩位前輩有點遠了。

儘管如此，拿「拉斐爾」來形容「條頓騎士團」也還是過譽了啊！應該是說拿來湊《忍者龜》（*Ninja Turtles*）的第四位藝術家才對（永遠有人記不得他名叫多納太羅）。

條頓騎士團的成立

條頓騎士團從一開始的成立就很妙！它不像歷史悠久的騎士團，有「保護朝聖者」的使命感，也沒參加過最輝煌的十字軍東征。這個騎士團幾乎是第四次十字軍東征才成立的。

成立的目的，說穿了，就是當時教皇要東征，每次都是東拜託西拜託，希望哪一國的貴族起個頭來號召兵馬，總是被動，而且那些貴族一個比一個天龍，有時候說不打就不打，後來教皇不時還要發贖罪券當誘因才叫得動人，搞到後來連自己的宗教都被改革

掉了！

所以，教皇當然希望有一支自己的軍隊，這樣比較好辦事啊！

但是，不得不說這個教皇英諾森三世（Innocent III）真的有夠隨便的，他給這騎士團的命令只有：「穿得跟聖殿騎士一樣，做的事跟醫院騎士一樣。」

嗯⋯⋯擺明就是想抄襲啊。跟某些手機指定要「安卓的造型跟蘋果的系統」，是不是有八十七分像？

做一樣的事情沒關係，但是穿一樣的話問題應該很大吧！為了區別，後來條頓武士的穿著就改成了「白底黑十字」。

（《王者天下》中的暗殺者穿的就是條頓武士的服裝，但是時間點不對，因為那時條頓還沒成立，所以電影中不敢說是條頓。）

■ 條頓騎士團的事蹟

那條頓騎士團到底做了什麼？老實說，這個組織成立後，輸得多贏得少，而且還輸得讓人印象深刻。

騎士團剛成立就碰上了史上最糟糕的「第四次」十字軍東征，因為這些人不去打異

教徒所占領的耶路撒冷，反而跑去打同屬基督教世界的君士坦丁堡……因為他們沒錢，得先搶了這個城才能打仗……

第五次十字軍東征，條頓騎士團的團長跟聖殿騎士團的團長還一起被俘虜，慘慘的。

蒙古人打到歐洲去時，條頓、聖殿、醫院三大騎士團同時聚集起來被蒙古人打好玩的，這段過往實在是歐洲人心中的痛。

但是，條頓騎士團真正的慘敗，卻是主動跑去挑戰「戰鬥民族」俄羅斯！也就是「楚德湖戰役」（Battle of Lake Peipus）❷，史稱「冰湖之戰」，因為這個冰湖幾乎把他們殲滅。

大家應該有印象《世紀帝國》裡面的條頓武士配著重裝甲，在這次戰役條頓騎士團揪了一萬兩千多這麼大一團人，一路被引到了冰湖上。

冰上不但鐵甲部隊行動不便，這一萬兩千多塊鐵塊，直接就把冰湖壓碎，條頓騎士團就掉入了冰湖中等死，這是一種自己觸發陷阱的概念吧。

不過，條頓騎士團最成功的戰後，也是讓他們留名千古的原因！而且是其他騎士團都做不到的！因為，只有這個騎士團真正地影響了一個國家。

中文的條頓，音是按照英語「Teutonic」，不過這是拉丁語「德意志」之英語音譯的。

所以條頓騎士團也被稱為「德意志騎士團」。

這樣就不難猜到後來他們變成哪個國家了吧？

普魯士王國的前身

條頓騎士團打贏了普魯士，把普魯士人德意志化，普魯士人從此不能講普魯士話，要講德語。後來條頓又被波蘭慘敗（幾乎都在敗），領地少了一大半。

但是「條頓騎士團」首先解散，變成了「普魯士公國」，普魯士公國後來變成了「普魯士王國」。

普魯士後來有一位鐵血宰相誕生，從此就變成了「德意志國」，也就是德國！

引領兩次世界大戰，至今依舊強悍的世界強權。

條頓騎士團所使用的白底黑十字，後來也成為了「鐵十字勳章」，同時也是納粹最具代表性的符號之一。

騎士團之國，從這個角度來看，或許條頓的影響力更甚聖殿與醫院呢。

條頓騎士團電影

最後當然要帶到條頓騎士團的電影囉！這點又要呼應前面說：「穿得跟聖殿騎士一樣，做得跟醫院騎士一樣。」的宗旨了。

聖殿有引用傳奇的現代片《國家寶藏》，醫院有眾星雲集的歷史片《王者天下》，條頓則是兩者都抽一點，但是都能抽到被歪掉的那邊，因為其代表電影是……《魔女神兵》（Season of the Witch）。同樣是騎士歷史片，而且跟《國家寶藏》一樣都有凱吉哥呢！

條頓騎士團雖然出身不及其他兩大騎士團，連電影都比較爛，但是後來影響到整個普魯士與德意志的歷史，影響力更大。

騎士團是十字軍東征的縮影

傳說中的騎士團是不是這麼棒，相信大家把上面的重點看過，就知道真正的騎士團到底在史上扮演什麼角色。

三大騎士團最開始都有自己的信仰使命，經過多次十字軍東征的發展，都演變出不同的特色，最後也因為發展出來的特色而解散。

只要是人組織起來的團體，就不可能永遠的絕對正確！

即使初衷是對的，但為了因應自身需求或社會的變遷，組織都隨時要變、要發展，結果反而因為這個發展而解散。

然而歷史只會一再重演！

我們再把維度拉高一個層級來看，就會發現，十字軍東征其實就是三大騎士團的縮影，也是歷史的剪影。

十字軍東征是在爭什麼？最開始就是在搶「耶路撒冷」，這同時是猶太教、基督教和伊斯蘭教三個宗教的聖地。

但是，較少人知道的，是這三個宗教其實信的都是同一個神啊！差別只在於「對於先知」的認定。

猶太人相信自己是「選民」，不承認耶穌把這個特權開給全世界。

基督徒（含天主教）承接了聖經舊約的部分，舊約所有的先知都有預言到救世主（**彌賽亞**）的誕生，那人是神之子耶穌。

伊斯蘭的阿拉其實就是同一位「唯一的神」，猶太人跟基督徒的先知他們都認，只是他們把耶穌也認定是「其中一位先知」，然後穆罕默德才是最後一位先知。

簡單來說，神是同一個，但是神下面的三個粉絲團在互戰啦！最開的始初衷一樣（聖經前半截都一樣），結果開始戰「打卡點」，又戰「藍勾勾」（官方認證），演變到後來是發現「對方貼文侵犯到你」，就開始動員粉絲到對方粉絲頁鬧版……

其實整個世界就像是個規模龐大的社群網戰。戰到許多粉絲都不知道自己信的是同一個神。

而且身在組織中，你可能不會懷疑組織的正確性。要常常把自己從時間與空間中拉出，去看組織的策略正確性。這邊的「組織」其實可以聯想到很多，例如宗教派系，公司團體，或是政治組織。可大可小。

左撇子認為，有能力的人，應該可以不受組織拘束才對。如果有足夠的判斷力，就不用死守著前人發展出來的規矩，你要繼承的應該只有前人的理念而已。

就像是所謂的「騎士精神」，也不一定只有騎士才能擁有。只要，那是不愧於你自己的理念。

相信本篇會讓你在看「騎士團」電影，或是觀賞與「光明會」、「共濟會」有關的電影時，都會覺得更精采！

註釋

1 根據《可蘭經》的記載，穆罕默德被天使加百列從克爾白瞬間帶到了耶路撒冷，成為著名的神蹟「夜行登霄」。

2 史稱「冰湖之戰」，是諾夫哥羅德共和國與條頓騎士團在一二四二年於楚德湖上爆發的戰役。十字軍與波羅的海沿岸的異教徒和東邊的東正教徒作戰。這場戰役中北方十字軍慘敗，幾乎全數被殲滅。

左撇子的
電影博物館

近代革命的代表符號！

《V怪客》

近幾年的學運、社運人士，都紛紛戴起了 V 怪客面具，二〇〇六年上映的《V 怪客》（V for Vendetta），口碑跟票房都極佳，同時點出許多重要議題，也對後世帶來極深遠的影響。

本片源自於一九八八年的 DC 漫畫。片名中的單字 Vendetta 指的是「世仇」，故事架構了非常嚴峻的政治時空背景，討論極權下的反烏托邦世代。

此後大家都知道這張面具源自於這部電影，但是你知道 V 怪客在歷史上真有其人嗎？而且人們對他的評價竟然是先黑後白、幾經波折！

我們會用這個符號，當然也要懂它的意義，因此本篇就要來聊聊近期革命的代表人物——Ｖ怪客。

《Ｖ怪客》中的意象連結

柴可夫斯基的《1812 序曲》

Ｖ怪客把女主角艾薇帶到大樓屋頂上，驚慌的艾薇看著眼前的Ｖ怪客，因為這人被政府視為極度危險的恐怖份子。

Ｖ怪客要艾薇看著眼前的廣場，並且假裝作出像在指揮樂團的手勢。這是個被法西斯政府高度控管的戒嚴時代，要在如同宵禁的夜晚中聽到喧鬧聲是不被允許的。

圖片來源：得利影視

《Ｖ怪客》是經典的反烏托邦電影，也成為革命的代表性角色。

左撇子的
電影博物館

「我聽到了！」艾薇這麼說。

本來被管制，只能放送政府宣達命令的街頭喇叭，竟然駛進了音樂，傳來了耳熟的管絃樂曲──柴可夫斯基（Tchaikovsky）的《1812序曲》（1812 Overture）。

這首曲子可不是隨便挑的，是柴可夫斯基以一八一二年的「俄法戰爭」為題所編寫的管弦樂作品。

話說，當時所向披靡的拿破崙，把整個歐洲國家當作垃圾一樣在打，被稱為「軍神」。但是他卻萬萬沒想到，有個我們現在稱它為「戰鬥民族」的超強國會讓他嘗到挫敗的滋味。

即使拿破崙帶著為數三倍的優勢兵力，還是在這冰天雪地的俄羅斯領地上首次踢到鐵板，出發時浩浩蕩蕩的六十萬士兵，回到華沙時只剩下六萬人。

這場戰役非常關鍵。對於拿破崙來說，戰敗後他所打下的天下受到雪崩式的打擊，軍力上恢復不了，佔領的領土開始有民族獨立運動，政治勢力崩盤，他這個皇帝也

反烏托邦的電影相當多，例如：《分歧者》（Divergent）、《移動迷宮》（The Maze Runner）、《銀翼殺手》（Blade Runner）、《飢餓遊戲》（The Hunger Games）、《國定殺戮日》（The Purge）等，但《V怪客》絕對是政治反烏托邦電影的箇中翹楚，因為電影創造了前所未見的衝擊，喚醒民智、走上街頭，最後所有的群眾都戴起同樣的面具，這個極具張力的電影畫面，不但是影史中重要的畫面之一，也同樣影響了現實生活中的人們。

「被退位」，被放逐到小島上。

縱使他捲土重來，卻又碰到了另一塊名為「滑鐵盧」的鐵板，從此，這位無敵的軍神可說是徹底潰敗。

俄法戰爭是讓拿破崙走向毀滅的關鍵戰役，但對於俄羅斯人來說當然是場光榮戰役了。因此，為了紀念俄羅斯軍民一心，抵禦外侮，許多藝術創作都以這場戰役為主題，例如托爾斯泰（Tolstoy）的《戰爭與和平》（War and Peace），以及這次介紹的《1812序曲》。

雖然柴可夫斯基本人不怎麼喜歡這個序曲，但是卻意外滿受後人歡迎。聽曲名你可能會覺得陌生，但是旋律本身你一定聽過，其中最有名的就是曲中的「砲火聲」，表演時常會用真的大砲來做為伴奏，而《V怪客》中更用了煙火來創造更高的聲光表現。

勿忘十一月五號

V怪客用民眾最有感的方式，耳裡聽著熟悉的革命旋律，眼前是挑戰政府戒嚴的煙火秀。這段演出，打破了政府高壓且牢不可破的管控，打破人們對於政府印象中的高牆，並喊出：「勿忘十一月五號！」（Remember, remember the fifth of November.）

到底 V 怪客口中的「十一月五號」，在歷史上有什麼意義呢？

一六○五年適逢「宗教改革」的動盪年代，這個課本中耳熟能詳的單字，不止影響了整個歐洲的宗教思維，還更進一步影響了當時的政治與軍事版圖。

當時天主教已長年發展出嚴謹的制度，但是隨之而來的就是特權與腐敗。例如一般民眾無法閱讀聖經，只有神職人員可以對聖經做出解釋。教會需要經費，所以搞出了「贖罪券」這招，讓有錢人為了獲得心靈上的救贖而甘願掏錢給教會。

甚至在十字軍東征期間，不少領主因為缺錢跑去屠城，甚至偷打自己人的城堡，壞事做盡，一開始被剝奪基督徒資格（就是死後得下地獄）。但只要教皇需要你的軍事力量，還是可以補個「免罪許可」讓你贖罪，之後你又可以上天堂了。

這是個「罪惡可以靠金錢與勢力」獲得解套的時代。

當然還不只這些啦！當時除了政教合一，宗教不但可干涉各國的內政，甚至教皇還有自己的國土與軍隊，是為「教皇國」。

同時，神職人員因為逐漸富裕起來，以及連帶可以得到更多特權，讓更多人開始對教會的權柄產生質疑。

此時出現了馬丁路德（Martin Luther）、喀爾文（Calvin）等人發起的「新教」，幾個主張剛好打到當時天主教的痛處。其中提出了「因信稱義」的概念，也就是人的罪

惡並非靠後天的善行或功德就可得到救贖，而是要靠「信仰」本身，也就是你跟神的關係。所以即使你做一堆「社會定義的功德」（買賣罪券、幫教宗打仗）也不代表你的信仰是對的。

加上當時「印刷術」已經出現，聖經已不再是神職人員獨有的稀有品，一般人也可閱讀，間接也剝奪了神職人員的特權。加上「以人為本」的文藝復興運動出現，這些都造就了當時的時代變革。

「新教」帶來了信仰思維上的衝突，而這些衝突絕對不只是信仰上的革命，在政教合一的時代，信仰上的革命也順理成章地演變成「全面性的戰爭」。

例如，一五二七年，神聖羅馬帝國的軍隊攻入了羅馬（當時是教皇國的領土），打得教皇只能走祕密通道躲到聖天使堡。

十六與十七世紀期間，歐洲發生了不少宗教革命引起的宗教戰爭，可謂是宗教改革的時代，而今天要提的「十一月五日」就是這戰爭時代的開端之一。

現實中的 V 怪客

一六〇四年，蘇格蘭國王詹姆士一世（James I）入主英格蘭，成為了英國的國王。

左撇子的
電影博物館

這個從外地來當國王的詹姆士一世，因為兩個原因激怒了天主教的激進派。

第一，他信的是「新教」。

詹姆士一世從小在新教的環境中長大，並在蘇格蘭管理時，為了鞏固勢力，迎娶了新教強國的公主。來了英格蘭後，又沒給天主教徒想要的權利，所以當地的天主教徒討厭他是剛好而已。

第二，他「輕視英國國會」。

他是個重視君權的國王，在蘇格蘭時就操弄貴族議會，並且強調君權神授，獲得蘇格蘭人民的愛戴。

但是這套拿到英格蘭就行不通了。英格蘭議會的歷史悠久，加上中產階級的勢力超越貴族，更難容忍詹姆士一世想要的絕對君主制。

就是上述這兩個原因惹火了身為激進派天主教徒的蓋・福克斯（Guy Fawkes）與其他密謀者，打算把國王跟國會議員一次炸飛。

蓋・福克斯，從小到大都接受天主教的教育，之後投入軍旅生涯，為西班牙戰鬥。當時西班牙代表的是天主教信仰，對抗的國家是信奉新教的荷蘭。

蓋是很虔誠的天主教徒，這也不難理解，為什麼他們會這麼想暗殺新上任的新教國王。他在自己的備忘錄中形容詹姆士一世是「將天主教逐出英格蘭」的「異教徒」。

一六〇四年，蓋・福克斯加入了這次的暗殺計畫，雖然不是主謀，只是其中一份子，不過他卻是最後引爆火藥的那個人。

革命就是要炸毀地標啊！

上述就是英國史上最有名的「火藥陰謀」❶，因為他們炸的是西敏宮，也就是大笨鐘旁的國會大廈。

電影往往愛搞爆破，但在真實世界中，最接近成功的爆炸案，絕對是蓋・福克斯策劃的火藥陰謀。

如同電影一樣，據說他們打通了一條地道，直達國會大廈，預計要炸毀上議院的地下室。

然而消息提前走漏，計畫被識破，當時守在地下室火藥旁的蓋・福克斯就被抓了，而這天正好是十一月五日。

蓋・福克斯被關在著名的倫敦塔，接受多日的嚴刑拷打，最後被施以絞刑處死，並在死後四馬分屍，以警示人民叛國的下場。

也才會有民間歌謠的這句歌詞，並由Ｖ怪客口中唱出：「勿忘，勿忘十一月五號。」

224

（Remember, remember the fifth of November.）

這首童謠，最開始是紀念國王逃過一劫，並殺雞儆猴不讓下一個密謀者出現。

篝火之夜的後續與文化影響

逃過一劫的國王，下令十一月五號這天為「歡樂的叛國者判決日」，人民要點起篝火，焚燒假人，來慶祝這陰謀被揭發的一天！

這是小朋友們很喜歡的一天，他們用舊衣服跟木頭製作「蓋」（the Guy），接著舉著假人，口中唱著歌謠在街上遊走，討一些零錢來買爆竹。晚上，就升起篝火（Bonfire）燒假人，並施放煙火。

這活動至今在英國還會舉辦，只是焚燒的假人可能成了他們討厭的公眾人物。

另外，蓋·福克斯則成為了「火藥陰謀者」的代稱。

讓你的電影更好看

許多電影裡面都想要炸毀國會大廈，其中《V怪客》是代表之一，另外還有電影《全面攻佔2:倫敦救援》（*London Has Fallen*）這個加強版，電影中一次把倫敦所有的地標景點全炸掉。不禁讓人想問：國會大廈到底招誰惹誰？

無獨有偶的，BBC 的影集《新世紀福爾摩斯》，第三季第一集也是使用這個題材。

（日子一樣是十一月五日，炸國會，還有華生在火堆之下。）

同樣也是英國 BBC 的影集，《夜班經理》中湯姆・希德斯頓（Tom Hiddleston）在軍火實力測試時，因為劇情是火藥陰謀，也有軍火煙火秀，所以使用了蓋・福克斯作為代號。

附帶一提，許多學者認為，莎士比亞的《馬克白》是因為這個火藥陰謀而誕生的，蘇格蘭國王「馬克白」其實就是前面所提的蘇格蘭國王「詹姆士一世」。

蓋・福克斯形象的幾番改變

蓋・福克斯在當年是陰謀的失敗者。魯蛇被做成奇醜無比的假人來「燒毀」！

V 怪客的面具，也就是由蓋・福克斯的臉來的。

不過，歷史是由勝者寫下的，故事則是由後人描述的。

在歷史發生的兩三百年後，蓋・福克斯這角色在一些文學作品中，漸漸轉為「可被接受」的小說人物。

評價會有這樣的轉折，可能是國王詹姆士一世後來的評價並沒有很好。

左撇子的
電影博物館

宗教上他迫害清教徒，同時極權藐視英國憲法體制。

例如，當時英格蘭是不准嚴刑拷打來逼供的，這個剛從蘇格蘭到英格蘭的國王，為了避免違反英格蘭法律，簽署了一項允許拷打的特殊命令……

另外，他處死了「海賊英雄」華特雷利！

雷利是誰？就是漫畫《海賊王》裡面，雷利大叔的原型呀！

真實的雷利是牛津大學出來的，同時他也是軍人、政治家、知名的冒險家，真的也出發去找過「黃金鄉」。而且雷利他本人不但涉略文學、歷史、航海學、植物學，還是個帥哥呢！

「誰控制了海洋，誰就控制了貿易；誰控制了世界貿易，誰就控制了世界的財富，最後也就控制了世界本身。」

更重要的是，雷利的這句話影響了伊莉莎白女王，英格蘭開始師法西班牙，開啟英國的大航海時代啊！

雷利的歷史定位很明確，因為謹慎的伊莉莎白女王，她在位的四十五年間只封了八位爵士，其中一位就是雷利。卻在詹姆士一世繼位後，以叛亂罪把雷利抓去關。

在經過雷利幾番說服後，雖然獲得假釋，不過後來又因為西班牙的關係，詹姆士一世還是把雷利給處死了。

西班牙是英國的敵對國，詹姆士一世在國家外交上採用容忍的和平政策，還為此處死了國家英雄，所以被自己的國民說成小孬孬，歷史定位不太好。

漫畫版《V怪客》

儘管如此，真正的轉折點，是在DC漫畫的《V怪客》中重新賦予了新的形象。

漫畫的故事描述二十世紀九〇年代的英國，這是末日後的世界，因為核戰爭毀滅了世界大部分的地區，剩下來的英國是警察當道的國度。

無政府主義者V，戴著蓋·福克斯的面具策畫了一場戲劇性的革命活動。從此，本來是燃燒假人的蓋·福克斯，成為了「無政府主義」的象徵。

真正的轉折高峰當然是二〇〇六年，華納電影公司出品的《V怪客》。這部電影大膽地讓V怪客從頭到尾都戴著面具，男主角的臉從來沒有出現在電影之中，只靠著雨果·威明（Hugo Weaving）的聲音與肢體，發表極具說服力的演說，成功說服女主角以及電影中的市民一同加入革命，更讓全世界的觀眾認識這個「面具」，成為現在世界通用的革命語言。

V怪客面具、蓋·福克斯、煙火、國會、列車炸彈、革命、反政府，都是從《V怪客》

後常被提到的電影哏或文化彩蛋。

反政府遊行的重要符號

二〇〇八年，網路最強的駭客團體「匿名者（Anonymous）」也是使用「V怪客面具」當作團體象徵，並鼓舞民眾一起戴上V怪客面具遊行，以免被政府知道身分。

接著在各地的反政府遊行中，這個面具也遍地開花。例如美國佔領華爾街、香港佔中、台灣太陽花學運等，都有出現V怪客面具。

有趣的是，為了防止人民使用這種「革命道具」，在部分國家選擇禁止輸入V怪客面具。結果街頭上V怪客面具的出現率反而更高了！

現在的民意是更難因為控制而被限制。

除了面具之外，特別是電影中的這句話，現在成為了人民在反抗暴政時的指標……

「人民不應該害怕他們的政府，政府應該害怕它的人民。」（People should not be afraid of their governments. Governments should be afraid of their people.）

這也是左撇子自己很喜歡的一句話！因為它扭轉了政府與人民之間那種上對下的關係。

這樣一連串的演變，才是真正 V 怪客面具所代表的歷史與意義。

沒有暴力抗爭的未來

我們現在使用著 V 怪客的面具符號，也趁機掌握著過去與未來。

過去，這個符號是宗教改革的延伸，是宗教戰爭的失敗者，是倖存者的歡慶，是後人的警惕。

現在，這個符號是電影的代表，是成功的票房與口碑，是不假表情的演技精粹，是推翻霸權的成功者。

未來，這個符號是左派的象徵，是小市民對抗政府的號召，是挑戰既得利益者的權柄，是變動與改革的希望。

以上就是《V 怪客》的歷史變革。不過，使用這個符號時，請搞清楚自己在對抗的是什麼，堅守自己的核心價值，而不是為了反對而反對。

所謂的「意識形態」是會改變的，即便從上文 V 怪客的形象演變來看，歷史定位不是絕對的。即使勝者為王，故事還是會被後人扭轉。

所謂的「對」或「錯」，都取決於當時大眾的普世價值，歷史不一定都能借鏡於現在。

但是，從過去到未來，我們能掌握的歷史脈絡，就是這些革命與反動，已經漸漸地演化到「不訴諸於武力」的抗爭。不只是政府不以武力壓制人民，人民也以非暴力反抗為運動。

這樣的進步是值得記取並且累積的。

希望透過本篇文章，讓我們了解過去，展望未來，並且期許「暴力的反抗」不再發生。

本文獻給近年持續遭遇恐攻的倫敦。

註釋

1 本篇使用「火藥陰謀」（Gunpowder Plot）而非「恐怖攻擊」，其實兩者代表的理念是不同的。蓋‧福克斯的火藥陰謀，主要是要摧毀對方的核心，目標是國王詹姆士一世，地點是象徵意義的西敏宮。現在的恐怖攻擊，主要是讓人民恐懼，目標是一般民眾，地點是觀光客或是人潮眾多的地方。只要是危及一般無辜生命的行為，都不值得被支持與宣揚。

Being male is a matter of BIRTH.
Being a man is a matter of AGE.
But being a gentleman is a matter of CHOICE.

– Vin Diesel –

Culture 文化。

- 英倫紳士就是潮！跟《金牌特務》學英國文化
- 特務愛用車！電影中的BMW與它們的文化

英倫紳士就是潮！

跟《金牌特務》學英國文化

近年來捲起一股英倫炫風，大家都愛上英國嗓音與紳士行為。

不過，紳士的精神來自於對細節的講究，細節的講究則來自於文化累積。

本篇，左撇子就要透過電影《金牌特務》（*Kingsman*）來帶大家認識英倫紳士的西裝與酒館文化，來了解為什麼英國這麼有魅力。

《金牌特務》系列讓人看得大呼過癮，這個在倫敦拍攝的特務電影，有型、有品味又帥氣，剛好符合這篇的主題，特別是柯林·佛斯（Colin Firth）的「西裝熟男」形象得到大家熱愛。看完

除了讓人想擁有一套特務西裝之外，也想親身到「真的是西裝店的總部」跟「關門放狗酒吧」一探究竟。

紳士當然要訂做西裝

講到西裝電影，誰忘得了在《金牌特務》中出現的「禮儀成就不凡的人」（Manners maketh men.）、「西裝是紳士的盔甲」（The suit is a modern gentleman's armour.）這些西裝名言呢？

金士曼（Kingsman）總部是取景於倫敦一家西裝訂製店，店名就叫做 Huntsman，是薩佛街（Savile Row）上的一家很有歷史的訂做西裝店，我們就用這個景點，來聊聊紳士西裝，也了解一下這個「訂做西裝的發源地」。

薩佛街不但被稱為「西裝裁縫業的黃金道」（golden mile of tailoring），連訂做西裝這個單字的起源也來自於薩佛街咧！

圖片提供:得利影視

《金牌特務》中集結老、中、青三代英倫型男,
掀起一股英倫熱。

■ 「訂做西服」的字詞起源

訂做西裝（bespoke），現在泛指在各種高端價位的個人訂製單品，最早源自於薩佛街，只要拿到一套從薩佛街訂製出來的西裝，就可以 be spoken for，也就是「拿出來說嘴」啦！所以之後這種 worthy to be spoken for 的訂做西裝，就被叫做 bespoke 了。

英文的訂做西裝出自於薩佛街，日文的訂做西裝（sebiro）當然也出自薩佛街（Savile Row），Savile 用日文發音讀做 Sebiro，因為日文沒有 V 就用 B，L 用 R 發音。

（難怪日本人的英文都講得……）

「訂做西裝」的英文與日文都源自於薩佛街，所以不管是愛穿西裝的男生，還是西裝控的女生，都要來這「西裝裁縫業的黃金道」朝聖一下啊！特別是看過《金牌特務》的你！

■ 到薩佛街朝聖吧！

金士曼總部就位於倫敦的薩佛街，介於 Oxford Circus 與 Piccadilly Circus 這兩個站之間。

這條攝政街是倫敦有名的名牌大道，很好找，也很多名牌進駐，可以想成巴黎的香榭麗舍大道，就是一樣的感覺。畢竟，香榭麗舍大道是拿破崙參考倫敦攝政街所規劃的。

如果沒有被林立的名牌店給抓走，各位是可以順利地走到薩佛街的。

攝政街林立了名牌店，薩佛街則整條街都是西裝店。走在薩佛街除了可以看各個西裝店的櫥窗，還可以看街上的小細節，因為每家店都是老店，有很多古老、騎士風的街景可看。

櫥窗上寫著大大的 Huntsman，可能有人會懷疑這裡到底是不是電影取景地，所以下方很善意的標了 Kingsman，提醒來打卡的訪客⋯沒錯，底加啦！

這個櫥窗可以說是跟《金牌特務》中一模一樣，連前面的黑色護欄都一樣。就跟電影裡面拍的「黑王子酒吧」一樣，導演就是原封不動地拍進電影裡，所以特別值得旅人到當地朝聖。

這間於一八四九年創立的西裝店，在一八六五年得到皇家認證，是名店街中的名店。

左撇子的
電影博物館

門口看進去可以看到兩隻鹿，鹿角的部分在電影劇照中也可看到。

可惜左撇子到倫敦的當天，裁縫店是休息的，沒辦法到裡面拍照。

再說，在這薩佛街上充滿著多少西裝名店，能夠被評為「起價最昂貴的兩件式西裝」的就只有這家 Huntsman，口袋不夠深還真的走不進去。可能要等我之後再來挑戰吧。

跟著《金牌特務》學穿搭

電影中充滿著各式極具紳士風味的西裝與配件單品，如果連我們都知道這部電影會變成西裝代言電影，最懂《金牌特務》的鬼才導演馬修・范恩（Matthew Vaughn）會不知道嗎？

所以導演在電影上映之前，就跟總部在英國的線上男裝品牌 MR PORTER 合作。

除了請屢獲奧斯卡金像獎提名的服裝設計師艾麗安・飛利浦（Arianne Phillips）為主角們設計服裝，更進一步在 MR PORTER 推出金士曼系列，讓每個人都可以穿得跟金牌特務一樣。

基本上所有的單品，從大衣到襯衫、眼鏡、手錶、鞋子，甚至連裡面用來當武器的雨傘都能買到，讓你一圓特務夢。（當然鞋子不會變成武器，雨傘也無法發射子彈啦。）

除了第一集中金士曼與反派的穿搭都買得到之外，在第二集《金牌特務：機密對決》（Kingsman: The Golden Circle）中的仕特曼（Statesman）與反派系列的服裝，也都是特別設計、買得到的系列喔。

不過，雖然導演跟品牌合作推出了電影中的所有單品，要買齊柯林・佛斯身上的全套，依舊要花個數十萬，也是不簡單。而且西裝還是工廠量產，並非量身訂做的。

▊ 訂做西裝，一定合身

電影讓身材極好的柯林・佛斯穿上最帥的訂做西裝，對女孩子來說賞心悅目，男孩子則心動嚮往。看完電影的男士們，一定會很想來訂做一套吧。

為什麼大家這麼推崇訂做西裝？真的有這麼好穿嗎？想訂做一套跟柯林・佛斯身上一樣的西裝，到底適不適合臺灣人呢？

訂做西裝當然很優啦，裁縫師會丈量你身上的所有尺寸。甚至，現在臺灣還有 3D 掃描技術，可以完完整整記錄你身材的數據。

裁縫師會跟你分析你的優缺點，例如肩寬不錯、腿長比例好之類的，並思考怎樣的設計可以突顯你的長處，經驗夠的裁縫師還知道如何用設計或是視覺詐欺術，來遮蓋你

的缺點。

量身訂做，不只是為了合身，更是要讓它成為你的武器與盔甲，給人留下好印象。

西裝是紳士的盔甲

當然，訂做西裝可以高度客製化，做出你想要的風格。

像左撇子就在《金牌特務》第一集時訂做了一套柯林・佛斯穿的特務西裝，並且是改良版。然後又在《金牌特務2》的時候，訂做了一與該電影主題相關的「英美拼貼風」西裝，每一套的背後都很有學問。

第一套完全就是被柯林・佛斯的西裝帥到，訂做了參考他的西裝。

不過，由於柯林・佛斯身高一百八十七公分，在好萊塢的身材也算是非常挺拔，那套又是「英式雙排扣」西裝，並不是人人都撐得起的。

簡單說明一下，西裝可以概略地分成三種風格：英式、義式、日韓。

英式沒有腰身，領口寬，而且下襬較長。（下

圖片提供：左撇子

襬要到褲襠）；義式領口窄，有腰身；日韓則是除了腰身之外，還把下襬往上縮，讓腿看起來更長。

而左撇子的這套就是日韓版，設計適合亞洲人，同時也多了流行感。

另外，雙排扣西裝扣起來時，外套交疊的部分較多，是比較英式傳統的設計，其實現在沒什麼人穿了。現在的西裝多為單排扣，因為……

第一，雙排扣會讓肚子這塊顯得厚一點，修飾作用較少，穿西裝不就是要變帥帥嗎？

第二，雙排扣打開就不好看，因為打開後它的布料就太長了，但是臺灣的天氣太熱，難免會打開鈕子，那樣就無法帥帥的了。

第三，也是最難的一點，就是雙排扣很難駕馭，胸肌不夠大塊、胸口不夠厚實，很難撐起整件衣服。

英國的酒館文化與電影中的酒吧

英國的酒吧文化非常有名，就像臺灣隨便走都能看到便利商店一樣，在倫敦則是隨便走都能看到酒吧。

而且酒吧文化差異很大，臺灣是以「拚酒文化」著稱，在英國酒吧則著重在「社交」，

所以酒館其實是很重要的社交場合。

雖然我們叫酒吧，但是這邊的酒吧，英文叫 Pub，不是 Bar。

Bar 通常是提供高級酒、調酒，需著正式服裝的社交場合；Pub 的全名應該是 Public House，通常是大眾可以輕鬆穿著、放鬆聊天、喝啤酒的場所。

這裡特別提到兩者的差異，是因為 Pub 文化極富歷史。

■ 英國的酒館文化

這段歷史可以回溯到羅馬人的時代，當時的酒館俗稱 Tavern，作用是讓長途跋涉的旅客能夠休憩小酌，有點像是東方早期的「客棧」。

雖然現在這些地方已不再提供給旅客作為休憩地點，不過社交匯集的功能卻被保留下來，很多百年名店也會強調它們的悠久歷史，並且都會保留早期的徽章、旗幟這類有復古感的元素。

這是因為一九三九年時，英格蘭國王理查二世（Richard II）規定每家酒吧跟住宿都要有一個酒吧招牌，表示他們提供這樣的服務，而且圖案的功能大於文字，因為當時不是每個人都識字。

因此，酒吧的招牌與文化歷史都被傳承至今，許多老字號的酒吧，就像是一棟小博物館一樣，有著類似貴族家徽的符號，也有實木桌椅，吧檯，裡面的一面牆、一道刻痕，都是歷史，有機會到英國別忘了去體驗一下喔。

電影中的「黑王子酒吧」是真的嗎？

大家一定對《金牌特務》裡面最具代表性的「黑王子酒吧」印象深刻，因為柯林‧佛斯在裡面痛快地修理了一群不長眼的小伙子，並且留下「禮儀成就不凡的人」這句名言。

整個第一集，故事從頭到尾都以這個酒吧作為重要場景。很難忘記柯林‧佛斯把門鎖起來，一邊念出經典臺詞：「禮儀成就不凡的人。」然後就進入精采的武打橋段。

作為首尾呼應，電影最後時，獨當一面的主角伊格西（Eggy）又來到這個黑王子酒吧，再次重現了他尊敬的前輩所做過的事，教教這些壞人什麼叫做「禮儀」。

圖片提供：左撇子

244

事實上真的有這個酒吧喔！名字就叫做黑王子酒吧（Black Prince），位於倫敦泰晤士河南岸的黑王子路（Black Prince Road），離熱鬧密集的市中心比較遠，因此遠遠就能看到一支獨秀於黑王子路上的這間酒吧。

跟電影中一模一樣樣，黑王子有著黑底的招牌，金色的字體。進去後也跟前面提到的場景一樣，有實木桌椅吧檯，以及具有歷史的酒吧招牌與徽章。

健力士啤酒

《金牌特務》系列一直都以酒作為主要元素，畢竟紳士一定要會品酒。大家印象最深刻的應該是在黑王子酒吧中，柯林・佛斯堅持要喝完手上的那一杯愛爾蘭最有名的健力士（Guinness）啤酒。

健力士除了是金牌特務裡的啤酒，不過它本身就有許多特別的事可以分享！首先，它裡頭灌入的氣體是「氮氣」，不只是二氧化碳。

很多人不喜歡喝啤酒，因為灌的是二氧化碳，會很容易有脹氣感。

就跟汽水一樣，二氧化碳到了液體中，又有碳酸的酸，也會有不斷外衝的大顆氣泡，對舌頭比較刺激，也會很快就喝飽。（酒量好的，在醉之前就先飽了。）

健力士啤酒有另外灌入氮氣，出來的氣泡是綿密柔滑的，也會讓啤酒的口感滑順，喝起來非常像是奶油啤酒。

這層浮在啤酒之上的氮氣氣泡，不但氣泡顆粒小，也特別持久，能更長時間隔絕空氣與啤酒接觸，讓酒喝起來不會變苦。

更特別的來了！健力士的泡泡不是往上跑，是下沉的浪湧喔！倒出來的健力士，除了上層氣泡綿密，可以看到底層不斷分層、往下如浪一般的層次感，非常漂亮。

這個原理是由於杯壁的阻力較大，所以杯子中心的上升水流比較快，導致杯緣的水流往下對流。

這個現象其實所有啤酒都會出現，只是健力士是使用烘焙過的大麥，酒體顏色較深，加上淺而綿密的氮氣氣泡，才會有這麼明顯的對比。這是喝健力士一定要欣賞的視覺享受。

另外就口感而言，一般認為健力士最佳飲用溫度是涼的，而非冰的，而且必須緩慢地倒酒，倒出一杯最完美的健力士的時間據說是一百一十九點六秒。（這麼精準！）

有些酒保還會像咖啡拉花一樣，在啤酒最上層的泡沫畫上愛爾蘭的經典三葉草或是豎琴圖樣，非常可愛。

去英國必喝的蘇格蘭威士忌

在英國喝酒，當然也要提到蘇格蘭威士忌。

電影挑的品牌是大摩（Dalmore），最有名的就是瓶身的鹿角標誌。劇情讓金士曼高層亞瑟（Arthur），拿出他珍藏的大摩六十二年，跟年輕人分享，並且特別囑咐，一滴都不能浪費。原因是這支酒不但年份悠久，而且還大有來頭。

這款威士忌是二〇〇一年推出的限量款，曾經創下拍賣價最高的世界紀錄，在拍賣價上每一支都是百萬臺幣起跳。在這批威士忌中，大摩只保留了一支，後來為了紀念一生都奉獻給酒廠的前廠長（因為車禍過世），這支大摩六十二年就以前廠長的名字朱爾‧辛克萊（Drew Sinclair）命名。

這支酒之後借出給新加坡樟宜機場的免稅店展覽時，被一名中國商人以十二萬多英鎊的價格買下，身價又翻了六倍左右。

所以，大摩六十二年隨便一口都上萬元，當然一滴都不能浪費！

在第二集中，美國特務組織仕特曼以波本威士忌（Bourbon Whiskey）的酒商作為掩護，地點選在最具代表性的肯德基州，裡頭每個成員都以香檳、龍舌蘭、威士忌等來命名，非戰鬥成員則用「薑汁汽水」這種無酒精飲料當稱號。

附帶一提，成員「威士忌」的真實姓名是傑克・丹尼（Jack Daniels），同樣是美國波本酒的品牌名稱。

除此之外的小細節還有，薑汁汽水後來成為正式探員時，桌上放的是名為「薄荷朱利普」（Mint julep）的調酒，這杯調酒使用的基酒當然就是波本威士忌囉。

最後要分享，主角們在倫敦祕密酒窖發現了仕特曼的祕密酒瓶，這個場地也是真有其地，這是在英國倫敦擁有三百多年歷史的酒商「貝瑞兄弟與路德」（Berry Bros & Rudd）的酒窖，是英國最老的酒商，自一六九八年就開始營運，「最有名的沉船」鐵達尼號上供應的酒是他們家的，拿破崙流亡倫敦時也在這個酒窖開會過。

個人品味才是重點

以上就是有關《金牌特務》中的英倫文化。

請大家記得，不是把最新的最貴的服飾穿在身上就是時尚，不是喝最貴的酒就叫品酒，不是買最貴的行程才叫旅遊。

紳士文化強調的是一種態度與品味，試著找出適合自己的選擇與品味吧！不論是時尚或是品酒，想像英倫紳士一樣有型，說穿了還是得強化自己的風格和儀態啊。

248

特務愛用車！

電影中的BMW與它們的文化

你知道在電影中，特務們最愛使用的車是哪一輛嗎？影史上起碼超過四位知名特務都使用了BMW，拍了超過八部電影，其中包含你所熟知的《007》、《不可能的任務》（Mission Impossible）等。

這篇左撇子就要帶你好好認識BMW的文化與特色，讓你未來在看電影時瞬間認出它，而且看起來更有感覺。

BMW 的標誌代表什麼意思？

有著藍色與白色的色塊，外圍

包著一圈黑色，上面印著三個大字母，這是德國最有名的「雙B」品牌之一，BMW。

不過似乎很少人知道 BMW 的標誌是什麼意思。就算知道，也可能只知道一半。

其實不少內行的車友，都知道 BMW 其實一開始是想要做飛機引擎的！

BMW 的全名是 Bayerische Motoren Werke AG，巴伐利亞、發動機、製造廠股份有限公司。這個發動機 Motoren，指的就是飛機引擎。

所以有人說，BMW 的標誌很像飛機的螺旋槳，搭配藍白對稱的色塊，那是藍天白雲。不過這對 BMW 來說是個「幸運的巧合」。

如果你到慕尼黑的 BMW 博物館，導遊會跟你說，這藍白標誌並不代表著飛機螺旋槳。

巴伐利亞的驕傲

我們再回到 BMW 的全名吧，B 代表「巴伐利亞」，這是德國東南部的一個邦。

為什麼要特別強調這是個「邦」呢？因為它在地位上值得一提，同時也可能跟 BMW 的標誌有關。「巴伐利亞」之於「德國」，就如同「加泰隆尼亞」之於「西

班牙」。

加泰隆尼亞一直想要脫離西班牙，因為他們是西班牙最會賺錢的地區，他們覺得自己努力工作，卻被其他地區的人拖累。而且他們有自己的歷史、文化，在自己的區域講自己的加泰隆尼亞語。甚至西班牙最有名的高第跟達利都是加泰隆尼亞人。這是加泰隆尼亞人的驕傲。

相同的，巴伐利亞在兩次德國戰敗都出現獨立的聲音。主因是文化、宗教和語言都與德國其他地區有差異。

甚至，你所知道的重要德國品牌的總部，例如 BMW、Audi、Adidas、PUMA 等，也都位於巴伐利亞境內。就連德國最有名的球隊「拜仁慕尼黑」也是巴伐利亞的球隊。（「巴伐利亞」來自拉丁文「Bavaria」，德文「Bayern」音譯為「拜仁」。）

同樣是最有錢的一個地區想獨立脫離，但是這跟加泰隆尼亞不同，這在德國憲法上是更難實現的。

不過你同樣可以感受到，巴伐利亞代表著這公司的發源地，它的代表旗幟是藍白的菱格紋，所以 BMW 的 B，巴伐利亞代表著這公司的發源地，它的代表旗幟是藍白的菱格紋，是不是很像 BMW 標誌中間的藍白格紋呢？

那為什麼不直接使用菱格紋？

根據這個疑問，BMW 的執行董事與發言人都表示，最早在一九一七年要註冊商標時，本來打算要使用巴伐利亞的旗幟，不過礙於商標法無法使用地方旗幟，所以他們改變了一下造型。

因此，BMW 的招牌標誌，其實就是由巴伐利亞的地方旗幟變形而來的喔。

BMW 是賣摩托車出名的！

BMW 雖然以車為名，不過先是以軍事飛機起家，後又以「摩托車」打響品牌。

最早的 BMW 是做飛機引擎的，這跟當時的環境背景有關，剛好遇到了第一次世界大戰，德國軍機引擎的需求量大增，於是 BMW 的生意蒸蒸日上。

在第一次世界大戰結束後，德國為敗戰國，簽署了「凡爾賽條約」。因為這條約下有種種的賠償、限制條款，也很諷刺地導致了第二次世界大戰。

凡爾賽條約導致 BMW 走出新的一條路。

為什麼呢？條約裡面說，德國可以擁有最基本的海軍，可以擁有基本防禦力的驅逐艦、輕巡洋艦等等。但是，就是不能擁有「空軍」。德國不但要移交出所有空軍的物資，而且不得生產任何與飛行有關的材料。

於是 BMW 只好被迫轉型。

凡爾賽條約在一九一八年年底簽訂，BMW 在一九二〇年就生產了第一部機車用引擎，正式走入造車工業。

一九二九年，BMW 的機車開始打破世界最高速紀錄，一九三七年達到時速兩百七十九公里。自此，摩托車成為了 BMW 的驕傲。

沒有 BMW，主角怎麼帥得起來？

有三部很重要、很有名的電影作品，都特別讓主角騎著重機奔走，展現 BMW 重機的魅力。

一九九七年的《007：明日帝國》（Tomorrow Never Dies），皮爾斯·布洛斯南（Pierce Brosnan）飾演的詹姆士·龐德（James Bond），就騎著 BMW R1200C，載著女主角楊紫瓊趴趴走。

皮爾斯·布洛斯南版本的系列，都很用心在處理交通工具的使用，劇本讓男女主角被手銬銬在一起，所以得兩人同心控制油門與離合器，難度相當高。

二〇〇〇年的《不可能的任務2》（Mission: Impossible II），由吳宇森導演接手執

阿湯哥在《不可能的任務 5》中
騎著 SPEED TRIPLE 955i 帥氣上陣。

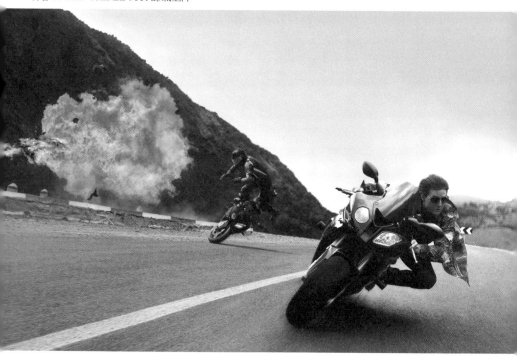

圖片提供：BMW

左撇子的
電影博物館

導，吳導擅長設計看起來帥氣瀟灑，但其實難度高到破表的特技動作。

從火海中衝出只是基本功，難的是在高速下，把前輪煞車鎖死，翹後輪迴轉車，開槍擊殺後面的敵人……更誇張的是，阿湯哥堅持所有動作場景都由自己執行！始終如一的堅持。

二〇一五年的《不可能的任務 5：失控國度》（*Mission: Impossible: Rogue Nation*），阿湯哥再次騎上 BMW 的機車出任務，車子換成了 SPEED TRIPLE 955i。這次是主角與反派們都騎著一樣的車款，在摩洛哥的首都拉巴特追逐。你阻止不了的，是阿湯哥的瘋狂。在一片一樣的摩托車海中，阿湯哥特別好辨認。

為了怕被說是替身上陣，所以阿湯哥是不戴安全帽來拍攝這些動作場面的。（還壓車呢！）好孩子不要學喔。有了這些電影，我們就知道除了 BMW 的車子，摩托車也是 BMW 的招牌。

命運多舛、顛沛流離的 BMW

這就要從近百年的歷史來好好說起了。這一百年的算法，是從一九一六年的飛機引擎公司時代開始算。九年的期間，BMW 都在賣飛機或是摩托車。直到一九二七年，

BMW 才開始生產車子。

當時還沒製作過車子的 BMW，是跟英國車廠奧斯丁（Austin）取得授權，掛上迪克西（Dixi）這個牌子出售。所以，BMW 的第一輛車，其實是「英國車」。直到一九三二年，正式推出第一輛 BMW 自製車款。二戰時，命運多舛的 BMW 又被叫去做戰機。

一九三五年，希特勒撕毀「凡爾賽合約」，開始擴增海軍，同時成立新的空軍。由於一戰時 BMW 為德國空軍的主要生產商，自然納粹也找上門，讓 BMW 繼續生產飛機。其實，這對於 BMW 並不是什麼好事。

因為對面的盟軍要來打擊，首要轟炸的當然就是納粹的軍工生產鏈，BMW 在慕尼黑的工廠幾乎都被摧毀殆盡。

接著在德軍二次戰敗後，又要再次接受同盟國的戰後清算，因為 BMW 的飛機血洗了歐洲大陸，被視為納粹軍工企業。戰後，美軍接管 BMW 工廠，那些還沒被轟炸到的機械工具，也被當作「戰爭賠償」運送到世界各地⋯⋯

除此之外，這次盟軍對 BMW 施加了更嚴重的制裁，飛機引擎不能再做，連摩托車、汽車引擎都不能再做。

這該怎麼辦？巴伐利亞發動機公司，什麼發動機都不能再做了。好吧，生命自會找

到出路……於是他們開始做平底鍋、炊具這種民生用品。現在人應該很難想像 BMW 有出廚具吧。巴伐利亞炊具公司……這像話嗎？

其實這招 BMW 在一戰之後也有試過，也是把剩餘的材料拿來做民生用品，當時把庫存剩下的木材拿去做家具。所以 BMW 曾經生產過廚具、家具，只不過都是戰後求生的應急手段。

即使後來限制令取消，BMW 的狀況也一直沒有好轉。在一九九五年時終於推出了戰後的第一輛車，可惜不被市場青睞，可能是設計的車型依舊是濃厚的戰前風格，與戰後的民眾需求不同。

因為這長達十年的空窗期，使他們在產品設計上停留原地。

有了這些種種負能量，BMW 一度瀕臨破產，在一九五九年還差點被賓士給併購。

後來是大股東出手，才讓其財政境得到了舒緩。

它現在的「高端品牌」形象，要到一九七〇年代重新品牌定位、開發新產線，並加入賽車運動贊助，才逐步建立，並於一九八〇年代後期開始現身於電影。

以上就是 BMW 如何走過兩次大戰的低潮，走過第一個「一百年」的歷史。

為什麼電影這麼愛用 BMW？

想知道 BMW 出現在哪些電影中，首先要知道 BMW 有哪些特色，這樣你看電影時一眼就能認出來啦。

最簡單的，當然是標誌，我們前面提到的「被當作是螺旋槳的巴伐利亞旗幟」，藍白相間的內裡，黑色外環上標著三個字母。

然後我們也提到過另一個招牌，在車頭可以看到的「雙腎水箱護柵」，成對的兩個水箱很顯眼。

另一個特色則是招牌車頭燈「天使瞳」（Angel Eyes），從正面看會看到四個漂亮的眼睛。

以上三個是重要也最好認的特色！

圖片提供：BMW

BMW 以天使瞳車頭燈和雙腎水箱護柵為特色。

電影中的 BMW

接下來就可以來認一下電影中的 BMW 囉！

在列出所有 BMW 出現的電影之中，左撇子發現，BMW 真的是「特務專用車」啊！BMW 最早也最有名的代表作，可以算是在《007：明日帝國》（*Tomorrow Never Dies*）。前面提過，這部電影也有 BMW 摩托車的露出。

皮爾斯‧布洛斯南（Pierce Brosnan）扮演的詹姆士‧龐德除了西裝充滿魅力之外，挑選的配車當然也都是帥氣又有最先端科技。這年代還沒有「天使瞳」的誕生，不過標誌與雙腎是有的。厲害的是，為龐德新增的專屬特務功能。

龐德坐在後座躲避前方的攻擊，但是又能用手機流暢地操控座車，相信很多電影咖都對這經典的一段很有印象。當然，007 整個系列電影，都使用 BMW 的車來拍攝，所以創造了許多經典場面，而且每次都在不斷挑戰新的極限！當時的系列，都是 BMW 愛好者每次看電影所期待的。

後來我又發現，其實不只是 007 喜歡開 BMW，不少電影特務都選擇 BMW 當作出任務、挑戰難關的車輛啊！幾個發現跟大家分享一下：

兩代的《007》龐德（羅傑‧摩爾、皮爾斯‧布洛斯南）都使用 BMW 系列。其中

皮爾斯‧布洛斯南的三部電影，是 BMW 三部曲。

前面提過了《007：明日帝國》。一九九九年的《007：縱橫天下》（The World Is Not Enough），同樣也是 BMW 系列的 Z8，電影中讓人難忘的是 Z8 被切成了兩半。

一九九五年的《007：黃金眼》（GoldenEye）用的則是 BMW Z3。

阿湯哥的《不可能的任務》系列，在第四集與第五集中有大量的露出，連麥特‧戴蒙（Matt Damon）的《神鬼認證》（The Bourne Identii）系列，也是用 BMW。

《傑克萊恩》（Tom Clancy's Jack Ryan）與《出神入化》（Now You See Me）也使用 BMW 來呈現緊張刺激的汽車追逐戰。說它是特務車當之無愧。

其他經典作品尚有一九八九年的《回到未來 2》（Back to the Future Part II）、一九九七年的《侏羅紀公園：失落的世界》、一九九八年，由勞勃‧狄尼洛（Robert De Niro Jr.）與尚雷諾（Jean Reno）主演的《冷血悍將》（Ronin），有非常精采的 BMW 追逐戰。

傑森‧史塔森（Jason Statham）的代表作《玩命快遞》（The Transporter），要打造他「接送達人」的職人形象，當然要駕駛最穩定的高級車，因此選用的車是他們家的大 7 系列。這是 BMW 非常成功的代表作之一。可惜後來這系列被奧迪（Audi）拿走，所以續集都不是用 BMW。

以上就是 BMW 與他們的電影！

除了了解 BMW 的文化之外，你還可以在各大電影中認出 BMW，同時也知道什麼是最高級的置入性行銷。

Fantastic 021

左撇子的電影博物館 看電影長知識,讓你的電影更好看

作者／左撇子
企劃選書.責任編輯／韋孟岑
版權／邱珮芸、翁靜如、黃淑敏
行銷業務／闕睿甫、黃崇華、莊英傑
總編輯／何宜珍
總經理／彭之琬
發行人／何飛鵬
法律顧問／元禾法律事務所 王子文律師
出版／商周出版
　　　　臺北市中山區民生東路二段141號9樓
　　　　電話:(02) 2500-7008　傳真:(02) 2500-7759
　　　　E-mail: bwp.service@cite.com.tw　Blog: http://bwp25007008.pixnet.net./blog
發行／英屬蓋曼群島商家庭傳媒股份有限公司城邦分公司
　　　　台北 市104中山區民生東路二段141號2樓
　　　　書虫客服專線:(02)2500-7718、2500-7719
　　　　服務時間:週一至週五上午09:30-12:00;下午13:30-17:00
　　　　24小時傳真專線:(02)2500-1990;2500-1991
　　　　劃撥帳號:19863813　戶名:書虫股份有限公司
　　　　讀者服務信箱:service@readingclub.com.tw　城邦讀書花園:www.cite.com.tw
香港發行所／城邦(香港)出版集團有限公司
　　　　　　香港 灣仔 駱克道193號東超商業中心1樓
　　　　　　電話:(852) 25086231　傳真:(852) 25789337　E-mailL: hkcite@biznetvigator.com
馬新發行所／城邦(馬新)出版集團【Cité (M) Sdn. Bhd】
　　　　　　41, Jalan Radin Anum, Bandar Baru Sri Petaling,
　　　　　　57000 Kuala Lumpur, Malaysia.
　　　　　　電話:(603)90578822　傳真:(603)90576622　E-mail:cite@cite.com.my
封面設計／Louis
內頁設計／Copy
印刷／卡樂彩色製版有限公司
經銷商／聯合發行股份有限公司
　　　　電話:(02)2917-8022　傳真:(02)2911-0053
2019年(民108)5月7日初版
定價320元 Printed in Taiwan　著作權所有,翻印必究
ISBN 978-986-477-657-3

國家圖書館出版品預行編目(CIP)資料
左撇子的電影博物館:看電影長知識,讓你的電影更好看
左撇子著. -- 初版. -- 臺北市:商周出版:家庭傳媒城邦分公司發行, 民108.07　264面; 14.8x21公分
ISBN 978-986-477-657-3 (平裝) 1. 電影片 2. 生活指導　987.83　108005990